1 MONTH OF
FREE
READING

at

www.ForgottenBooks.com

By purchasing this book you are eligible for one month membership to ForgottenBooks.com, giving you unlimited access to our entire collection of over 1,000,000 titles via our web site and mobile apps.

To claim your free month visit:
www.forgottenbooks.com/free650183

ISBN 978-0-656-86080-7
PIBN 10650183

This book is a reproduction of an important historical work. Forgotten Books uses
state-of-the-art technology to digitally reconstruct the work, preserving the original format
whilst repairing imperfections present in the aged copy. In rare cases, an imperfection in
the original, such as a blemish or missing page, may be replicated in our edition. We do,
however, repair the vast majority of imperfections successfully; any imperfections that
remain are intentionally left to preserve the state of such historical works.

For support please visit www.forgottenbooks.com

Die
Bau- und Kunstdenkmäler
von
Westfalen.

Herausgegeben

vom

Provinzial-Verbande der Provinz Westfalen,

bearbeitet

von

A. Ludorff

Provinzial-Bauinspektor, Provinzial-Konservator,
Königl. Baurath.

Münster i. W.
Kommissions-Verlag und Druck von Ferdinand Schöningh, Verlagsbuchhandlung in Paderborn.
1900.

Die

Bau- und Kunstdenkmäler

des

Kreises Iserlohn.

Im Auftrage des Provinzial-Verbandes der Provinz Westfalen

bearbeitet

von

A. Ludorff

Provinzial-Bauinspektor, Provinzial-Konservator,
Königl. Baurath.

Mit geschichtlichen Einleitungen

von

H. Henniges,

Pfarrer zu Hennen.

Münster i. W.
Kommissions-Verlag und Druck von Ferdinand Schöningh, Verlagsbuchhandlung in Paderborn.
1900.

Vorwort.

Zu den Kosten der Veröffentlichung des vorliegenden Werkes gewährte der Kreis Iserlohn eine Beihülfe von 900 Mark.

Die Ausarbeitung der geschichtlichen Einleitungen hatte Herr Pfarrer Henniges in Hennen übernommen.

Die Lichtdrucke wurden von der Firma B. Kühlen in M.-Gladbach hergestellt. Im Uebrigen, namentlich bezüglich der Anordnung des Werkes, kann auf den Inhalt der Vorworte der bisher erschienenen Bände verwiesen werden.

Münster, Ostern 1900.

<div align="right">Ludorff.</div>

Preis-Verzeichniß

der erschienenen Bände (vergleiche Karte I):

Kreis	broschirt	gebunden	
		in einfacherem Deckel	in Originalband wie Hamm und Warendorf
Lüdinghausen	5,60	9,00	10,00
Dortmund=Stadt	3,00	6,00	7,00
„ Land	2,80	5,80	6,80
Hörde	3,00	6,00	7,00
Münster=Land	4,50	7,50	8,50
Beckum	3,00	6,00	7,00
Paderborn	4,20	7,20	8,20
Iserlohn	2,40	5,40	6,40

Im Druck befindet sich der Band

Kreis Ahaus und Kreis Minden.

Provinz Westfalen.

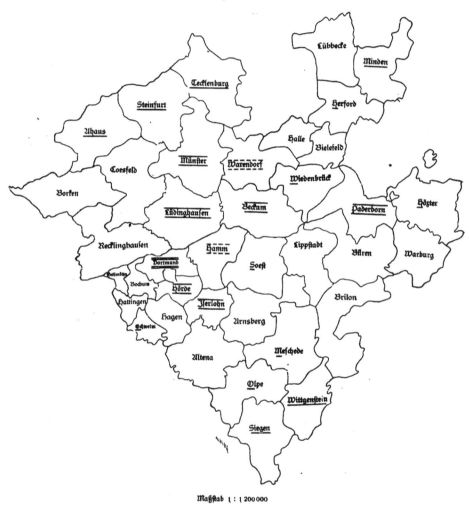

Maßstab 1 : 1 200 000

─────── veröffentlicht.

─────── inventarifiert.

═ ═ ═ veröffentlicht vom Provinzialverein für Wissenschaft und Kunst zu Münster.

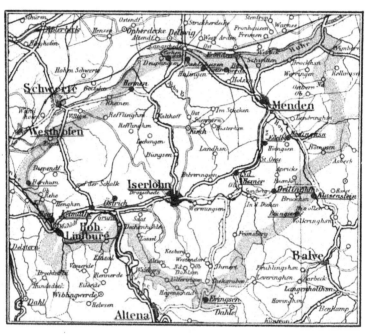

Kreis Iferlohn.

Maßftab 1 : 200 000

| 0 | 5 | 10 | 15 | 20 | 25 Kilometer. |

Geschichtliche Einleitung.

Quellen und Literatur:

Liebrecht, Topogr.-statist. Beschreibung des Regierungs-Bezirks Arnsberg.
Overweg, Statistische Beschreibung des Kreises Iserlohn.
von Steinen, Westphälische Geschichte.
Stangefol, Annales circuli Westphalici.
G. Natorp, Die Grafschaft Mark.
Knapp, Regenten und Volksgeschichte der Länder Cleve, Mark, Jülich, Berg und Ravensberg.
Chr. J. Cremer, Geschichte der Herren von Limburg.
Derselbe, Akademische Beiträge zur Jülich- und Berg-Geschichte.
Cobien, Denkwürdigkeiten Westfalens.
Seiberz, Urkunden.
Paul Wiegand, Das Fehmgericht Westfalens.
Croß, Gert von Schüren, Chronik von Cleve und Mark.
Kampschulte, Kirchliche Statistik.
Fahne, Westphälische Geschlechter.
Johann Berschwordt, Westfälisches adliches Stammbuch.
Fr. Woeste, Ortsnamen im Kreise Iserlohn und handschriftlicher Nachlaß desselben.
Lecke, Chronik von Iserlohn.
Die Archive von Rheda, Haus Letmathe, Haus Hemer, Haus Rödinghausen, Schloß Herdringen. Verschiedene Pfarrarchive.
Handelsberichte der Iserlohner Handelskammer.
Verwaltungsberichte des Kreises Iserlohn u. a. m.

I. Geographie und Statistik des Kreises Iserlohn.

Im Norden hat der Kreis Iserlohn seine natürliche Grenze an der Ruhr, die ihn dort von den Kreisen Hamm und Hörde scheidet. Im Westen wird er auf kurze Strecken durch die Lenne gegen den Kreis Hagen abgegrenzt. Im Süden geht die Grenze quer durch das Sauerländische Gebirge, im Osten durch die niedrigeren Höhenzüge, die sich bis zur Ruhr erstrecken. Dort ist er von den Kreisen Altena und Arnsberg, hier von letzterem und dem Kreise Soest eingeschlossen.

Der Kreis Iserlohn umfaßt 5,837 ☐ Meilen. Die Bevölkerung betrug 1895 = 76 790 Seelen. Davon waren 44 726 evangelisch, 31 198 katholisch, 214 Christen anderer Confessionen, 650 jüdisch und fünf sonstigen Bekenntnisses.

[1] Randverzierung aus einem Pergament-Manuscript in Elsey. (Siehe unten.)

Im südlichen Theile des Kreises herrscht das Gebirge vor. Dort laufen die Gebirgszüge, die sich im Balver Walde zu einer Höhe von 545,6 Meter erheben, von Süden nach Norden und enthalten meist Sandstein und Thonschiefer. Diesen größeren Gebirgsmassen sind niedrigere Höhenzüge wellenförmig vorgelagert. Der südlichste derselben enthält Kalk und Dolomit in mächtigen Lagern, die sich vom Hönnethale aus über Deilinghofen, das Felsenmeer bei Sundwig, Iserlohn, Grüne bis Hohenlimburg ausdehnen. Hier finden sich eine Menge von Klüften und Höhlen, von denen die Sundwiger und die 1868 beim Bau der Eisenbahn Letmathe-Iserlohn aufgefundene Dechenhöhle die bedeutendsten sind. Die folgenden Höhenzüge flachen sich allmählich nach Norden zu ab und haben nur im Nordwesten und Nordosten der Ruhr gegenüber steilere Abhänge. — Im Nordosten von Menden ist eine Gebirgsschicht von Kalkconglomerat und kalkreichem Sandstein, die ihres auffallenden Vorkommens wegen den besonderen Namen „Conglomerat von Menden" erhalten hat.

Die meisten Gewässer fließen der Ruhr zu, so die Hönne, die sich südlich von Menden mit dem Oesebach vereint, der Baar- (früher Barme-) Bach, der in der Nähe von Kesbern entspringt, durch das Lägerthal bei Iserlohn fließt und durch das Baarthal seinen Weg zur Ruhr nimmt. Zur Lenne fließt, außer einigen kleineren Wasseradern, der Grünerbach, der südlich von Kesbern an der Wasserscheide zwischen Ruhr und Lenne entspringt.

Besonders bemerkenswerth und wirkungsvoll sind die Stellen, wo die Lenne, wie die Hönne die Kalkfelsen durchbrechen. Letztere in enger Thalschlucht, wo links der Clusenstein, rechts der Schuhufelsen als senkrechte Wände emporsteigen. Es sind dort Strecken, wo der Bach ganz von der Oberfläche verschwindet, um dann aus unterirdischen Klüften wieder als mächtiger Bergquell hervorzusprudeln, der früher beim Grevenborn sofort wieder ein großes Wasserrad trieb. — Die Lenne verläßt in der Untergrüne ihre bisherige Richtung, um sich in einer Schlangenwindung von Ost nach West durch hohe Felsgruppen, die sich gleich riesigen Portalen zu beiden Seiten erheben, hindurch zu zwängen. Durch die an beiden Ufern liegenden großen Kalksteinbrüche wird jedoch allmählich die Bildfläche des Thales verändert und ihres Schmuckes beraubt.

Seinem gebirgigen Charakter entsprechend hat der Kreis Iserlohn verhältnißmäßig nur wenige für den Ackerbau günstige Lagen. In den Flußthälern findet sich fruchtbarer Alluvialboden. Im Ruhrthale gehören die eingefriedigten Ruhrkämpe, die als Kuhweiden für Milchvieh oder Fettweiden für Mastvieh benutzt werden, zu den werthvollsten Grundstücken. In den höheren Lagen zeichnen sich diejenigen Bodenarten durch Fruchtbarkeit aus, die gleich denen bei Iserlohn, Hemer und Deilinghofen einen reicheren Kalkgehalt haben.

Im südlichen Theile des Kreises ist die Waldcultur vorherrschend. Die meist zu Grubenholz vernutzten Schlaghölzer geben bei kurzem Umtriebe reiche Erträge.

Seinen Wohlstand verdankt der Kreis vorzugsweise der Industrie. Schon im frühesten Mittelalter gehörte der größte Theil Westfalens zu den blühendsten Landstrichen deutscher Erde. Iserlohn nebst den gewerbreichen Flußthälern des Sauerlandes versorgte damals die halbe Welt mit Metallwaaren.

Der Kreis Iserlohn hat 4 Aemter: Hohenlimburg, Hemer, Menden und Ergste, 3 Stadtgemeinden: Iserlohn, Menden und Hohenlimburg, 15 evangelische Pfarrgemeinden: Iserlohn Stadt-, Reformirte- und Kirchspiels-Gemeinde, Elsey, Hohenlimburg, Letmathe, Oestrich, Hennen, lutherische und reformirte Gemeinde, Ergste, Berchum, Hemer, Deilinghofen, Evingsen, Menden und 7 katholische Pfarrgemeinden: Iserlohn, Menden, Hohenlimburg, Letmathe, Hemer, Sümmern und Sundwig.

Es liegen im Kreise, außer der Standesherrschaft Hohenlimburg, die 9 Rittergüter: Letmathe, Dahlhausen, Rödinghausen, Laar, Kotten, Hemer, Edelburg, Clusenstein, Ohle. Aeltere adlige Güter, die zum Theil nicht mehr vorhanden, zum Theil in der Matrikel der Rittergüter gelöscht worden, sind Haus Hennen, Haus Sümmern, Gerkendahl, Frönsberg, Apricke, Berchum.

Von alten Freistühlen sind nur bekannt die zu Iserlohn, Limburg, Elsey, Oestrich und Sümmern. Auch Menden hat ohne Zweifel ein Freigericht gehabt. In der kurfürstlichen Jurisdictional-Ordnung von 1790 wird das dortige Gericht noch kurfürstliches Scheffengericht genannt. Einzelne Theile im Nordwesten des Kreises werden zu den im Kreise Hörde liegenden Freistühlen in Villigst und Garenfeld gehört haben. Auch ist anzunehmen, daß die in dem sogenannten Kelleramte liegenden Höfe alte Freigüter waren, die ihren Freistuhl in Wiblingwerde hatten. Was der Name Kelleramt bedeutet, ist nicht hinreichend aufgeklärt. Es gehörten zu demselben Höfe im Kalthofe bei Hennen, Nettenscheid bei Evingsen, Nachrodt, Niederbümpel, Dinkingsen, Roland, Einsal und Pragpaul im Kirchspiel Iserlohn, nebst anderen Höfen in den Gemeinden Altena und Wiblingwerde. Alle diese, in verschiedenen Aemtern und Gerichtsbezirken liegenden Ortschaften bildeten von Alters her eine besondere politische Gemeinde, gehörten zum landräthlichen Kreise und zur Steuerkasse nach Altena und hatten ihr eigenes Gericht in Wiblingwerde. Als 1740 die Kirchspielsgerichte aufgehoben wurden, ging auch das Gericht Wiblingwerde und Kelleramt ein. In der französischen Zeit wurde Kalthof vom Kelleramte abgetrennt. Die übrigen genannten Ortschaften bilden noch jetzt eine eigene politische Gemeinde, haben ihr eigenes Grundbuch und ihre eigenen Hausnummern, die durch das ganze Kelleramt fortlaufen.

Es spricht vieles dafür, daß alle diese Ortschaften ehedem den Gerichtsbezirk einer Freigrafschaft bildeten, die ihre Dingstätte in Wiblingwerde hatte. Als 1394 Graf Adolph von Cleve seinem jüngeren Bruder Gerhard einen Theil der Grafschaft Mark abtrat, werden unter den, an den Letzteren überlassenen Ortschaften und Gerechtsamen auch die Einkünfte in Wiblingwerde genannt, also wohl diejenigen, welche den Grafen von der Mark als Stuhlherren des dortigen Freigerichtes zustanden.

II. Territorial-Geschichte.

Der Theil des Kreises Iserlohn, welcher Stadt und Amt Menden umfaßt, gehörte früher zum Herzogthum Westfalen. Die Stadt Iserlohn, das Amt Hemer und das Kirchspiel Deilinghofen bildeten einen der 14 Kreise der Grafschaft Mark. Die Grafschaft Limburg liegt ganz innerhalb des Kreises.

A. Das Herzogthum Westfalen.

Erst mit ihrer Unterwerfung durch Karl den Großen war für die alten sächsischen Stämme die Grundlage einer nationalen und territorialen Einheit geschaffen. Der alten Zwietracht, dem Kampfe der einzelnen Stämme wider einander, wie ihrem Drängen durch einander, wurde ein Ende gemacht. Jetzt erst, wo eine territoriale Hoheit vorhanden war, waren die Bedingungen zu einer festen Territorialbildung gegeben. Durch kluge Schonung der Besonderheiten, ihrer alten Rechte und Gewohnheiten hatte der Sieger es verstanden, die Besiegten mit seiner Herrschaft auszusöhnen. Grade der Westfälische Gau trat mit seinem neuen Herrscher in engere Verbindung dadurch, daß unmittelbar von diesem, als oberstem Gerichtsherrn, die westfälischen Freigrafen ihre Belehnung empfingen. Nicht als territoriale Beamte, sondern als kaiserliche Richter führten sie ihr Amt unter Acht und Königsbann.

Durch die Eintheilung in Gaue kam der größte Theil des jetzigen Westfalen, Soest und Dortmund und die westlich an das alte ripuarische Franken grenzenden Landstriche zur Diöcese des Erzbischofs von Köln, dem später die Herzogswürde über ganz Westfalen zufallen sollte. Zu Grafen, die als kaiserliche Beamte den einzelnen Gauen vorstanden, wurden besonders solche ernannt, die in ihren Gebieten durch größeren Einfluß und Grundbesitz eine hervorragende Stellung einnahmen, wodurch schon damals der Grund zu der späteren Erblichkeit des Comitats gelegt ward.

Nach dem Sturze Heinrichs des Löwen wurde die Herzogswürde in Westfalen den Erzbischöfen von Köln übertragen. Durch Schenkungen und Vermächtnisse hatte die kölnische Kirche dort bereits viele Besitzthümer und Hoheitsrechte erworben. Das Gebiet des alten Westfalen hatte schon um jene Zeit von seinem ursprünglichen Umfange eingebüßt. Mit der Erblichkeit des Comitats war auch dessen Theilbarkeit gegeben. Gegen Ende des 11. Jahrhunderts hatte Graf Friedrich der Streitbare noch einmal den ganzen alten Stammbesitz unter seiner Herrschaft vereint, dessen Grenzen sich durch die Gaue Westfalon, Boroctra, Drein, den Emsgau bis nach Engern erstreckten. Noch zu Friedrichs Lebzeiten hatten die Grafen von Berg in den westlichen Theil der Grafschaft einen Keil hineingetrieben, als sie 1122 auf ihrem, durch Heirath erworbenen, Gebiete die Burg Altena erbauten. Gegen Ende des 12. Jahrhunderts fielen die Gerechtsame, welche die westfälischen Grafen an der engerschen Graf= schaft besaßen, an die Bischöfe von Paderborn. Im 13. Jahrhundert wurde die Grafschaft Rietberg durch Erbtheilung abgetrennt. Im Osten erwarben die Herren von Schwalenberg die Kirchenvogtei in Paderborn und damit den Comitat, aus welchem später die Grafschaft Waldeck hervorging. So wurde allmählich das Herzogthum auf den Umfang der Grafschaft Arnsberg beschränkt.

Den Herzögen blieb zwar noch eine gewisse Oberhoheit über die abgetrennten Gebiete, weil den Kölner Erzbischöfen durch Kaiser Karl IV. und König Wenzel das Recht verliehen war, selber die Freigrafen mit dem Banne zu belehnen. Da Arnsberg schon gegen Ende des 11. Jahrhunderts vom Grafen Conrad II. zur Residenz erhoben war, hatte der dortige, im Baumgarten neben dem Schlosse gelegene Freistuhl allmählich die Stellung eines Oberhofes für sämmtliche westfälische Frei= gerichte erlangt. Hieraus, wie aus dem zähen Charakter des westfälischen Volksstammes, der durch strenges Festhalten an alter Gewohnheit, Sitte und Recht zusammengehalten wurde, erklärt sich, daß, trotz der Zersplitterung in verschiedene Territorien, der alte Name des Gaues in seinen alten Grenzen erhalten blieb.

Als 1368 der kinderlose Graf Gottfried IV. von Arnsberg seine Grafschaft an die Herzöge von Westfalen verkaufte, gelangten diese in den Besitz eines einheitlichen, abgerundeten Territoriums.

Nach der Soester Fehde mußte 1449 die Stadt Soest und die Börde — das älteste Besitzthum der Kölner Kirche in Westfalen — an die Grafen von der Mark abgetreten werden.

Durch den Luneviller Frieden und den Deputationshauptschluß gelangte 1803 der Landgraf von Hessen in den Besitz des Herzogthums. 1806 wurde es mit in den Rheinbund aufgenommen. Durch den Pariser Frieden wurde 1814 Westfalen an Preußen abgetreten und damit seine territoriale Einheit wieder hergestellt.

Anfangs war dem Kreise Iserlohn auch das Amt Balve zugetheilt. 1818 wurden zunächst die in den Aemtern Menden und Balve gelegenen Filialen der Pfarrei Hüsten, die Dörfer Voßwinkel, Allendorf, Hagen, Stockum und Enkhausen, und 1832 auch die Kirchspiele Balve und Affeln vom Kreise Iserlohn abgetrennt und zum Kreise Arnsberg geschlagen.

B. Die Grafschaft Mark.

Von den Söhnen des Grafen Adolph von Berg bekam Eberhard die Grafschaft Altena und Isenberg, während dessen Bruder Engelbert den bergischen Namen weiter führt. Von Eberhards zweitem Sohne Friedrich stammt die märkische Linie. Sein dritter Sohn Arnold war der Stammvater des Isenberger Hauses.

Während die Isenberger Grafen ausgedehnte Besitzungen in der Gegend zwischen Ruhr und Lippe erwarben, war Adolph III. durch seine Verheirathung mit Ida v. Lauffen, der Enkelin des westfälischen Grafen Bernard von Werl, in den Besitz von Gütern gelangt, die im westlichen Theile des Territoriums der westfälischen Grafen lagen. Auf diesen baute er 1122 am Wolfseck, an der Lenne, die Burg Altena. Das war der Krystallisationspunkt, an welchen sich im Laufe der Zeit ein Besitzthum nach dem andern anreihte.

Seit 1202 ändern die Grafen von Altena ihren Geschlechtsnamen und nennen sich nach dem vom Grafen Friedrich I. angekauften Oberhofe Mark bei Hamm Grafen von der Mark.

Als Friedrich von Isenberg nach der Ermordung seines Oheims, des Erzbischofs Engelbert von Köln, in die Acht erklärt war, riß Graf Adolph III. den größten Theil der Isenberger Besitzungen an sich. 1245 wurden die langen Kämpfe zwischen Adolph und dem Herzoge Heinrich von Limburg, dem Vormunde Diedrichs, des Sohnes Friedrichs von Isenberg, durch einen Vergleich beendet, durch welchen ein großer Theil der Isenberger Besitzungen an den Grafen von der Mark abgetreten werden mußte.

Nachdem die Letzteren 1368 in den Besitz der Grafschaft Cleve gelangt waren, verlegten sie ihren Wohnsitz von Altena nach Cleve. Die Grafschaft Mark behielt zunächst noch eine gesonderte Verwaltung unter zwei Statthaltern.

In den endlosen Fehden der kriegslustigen Grafen, in den Streitigkeiten derselben innerhalb der eigenen Familie, hat die Grafschaft Mark ihren reichsten Antheil an den Unbilden jener schweren Zeit mitbekommen. Während der Fehde zwischen Adolph von Cleve und seinem Bruder Gerhard, der die Grafschaft Mark für sich beanspruchte, wurde diese Jahre lang verwüstet. Sechsundzwanzig Städte und Dörfer sollen damals zerstört sein. Deshalb schlossen die Ritterschaft und die Städte Hamm, Unna, Camen, Iserlohn und Schwerte ein Bündniß gegen den „groten jamer, kumer und noet und ewicken verderff", von denen sie heimgesucht wurden.

Besonders das 17. Jahrhundert war für die Mark verhängnißvoll. Während des Jülich-Clevischen Erbfolgestreites besetzten die Spanier unter Spinola und die Niederländer unter ihrem Prinzen Moritz von Oranien von Süden und Westen her einen Platz nach dem andern. 1623 hatte der General Goncales de Cordova mit seiner Armee sein Winterlager in der Mark. 1628 lag ein kaiserlicher Oberst mit seinem Regimente im Lande, daneben noch spanische und niederländische Garnisonen. 1632, als der kaiserliche General von Bassenheim mit seiner Armee durch die Mark nach Mastricht zog, wurde eine große Zahl von Dörfern und adlichen Häusern gebrandschatzt, geplündert und der Grafschaft eine Contribution von 33 000 Reichsthalern auferlegt. In dem Kriege Ludwigs XIV. gegen Holland durchstreiften (1673) französische Truppen plündernd die Grafschaft. Auch von Seiten der Landesherrschaft wurden schwere Kriegscontributionen gefordert, die von den einzelnen Gemeinden nur durch Anleihen aufgebracht und zum Theil erst nach Jahrzehnten ratenweise zurückgezahlt werden konnten.

Schon unter der Regierung des Großen Kurfürsten trat eine Wandlung zum Besseren ein. Seine Fürsorge für das materielle Wohl seiner schwer heimgesuchten Unterthanen, das Heranziehen tüchtiger Kräfte vom Auslande, als er den um ihres Bekenntnisses willen in Frankreich, im Clevischen, in der Kurpfalz Vertriebenen eine Freistatt in seinen Landen öffnete, bewirkte, im Verein mit andern günstigen Zeitumständen, einen allmählichen Aufschwung von Handel und Gewerbe. Noch einmal trat ein Rückschlag ein, als das wirthschaftliche Leben der Grafschaft während des siebenjährigen Krieges durch zahllose Truppendurchmärsche und Kriegscontributionen schwere Einbuße erlitt. Französische Streifcorps und Marodeure brandschatzten damals sogar die höchst gelegenen Dörfer des Sauerlandes. Bald nach Beendigung des Krieges begann jedoch jene Blüthezeit von Handel und Gewerbe, welcher besonders der Kreis Iserlohn seinen Wohlstand verdankt.

1806 wurden die Grafschaften Mark und Limburg von den Franzosen in Besitz genommen. Durch ein Decret Napoleons wurden 1808 beide dem Großherzogthume Berg zugetheilt und bildeten mit diesem das Ruhrdepartement. 1815 wurden sie wieder mit der preußischen Monarchie vereinigt.

C. Die Grafschaft Limburg.

Friedrich, zweiter Sohn des Grafen Arnold von Altena, zuerst für den geistlichen Stand bestimmt, war Domherr zu Köln, bis er nach dem Tode seines älteren Bruders Eberhard das väterliche Erbe antrat. Anfangs führte er noch beide Namen, von Altena und Isenberg, seit 1223 nur noch den letzteren. Als Vogt des Stiftes Essen gehörte er zu denen, die ihre Schutzherrschaft über die Klöster zum eigenen Vortheile ausbeuteten. Von seinem Oheim, dem Erzbischof Engelbert von Köln, zur Rechenschaft gezogen, machte er mit mehreren Gleichgesinnten, die ebenfalls durch das strenge Vorgehen des Erzbischofs erbittert waren, einen Anschlag wider das Leben Engelberts und erschlug ihn 1225 auf dem Gevelsberge. Auch für seine Nachkommen hatte diese That die schlimmsten Folgen. Graf Adolph von der Mark, als Mitvollstrecker der Reichsacht gegen Friedrich, brachte den größten Theil von dessen Besitzungen an sich. Herzog Heinrich von Limburg nahm sich seines Neffen Diedrich, des Sohnes Friedrichs, an. Er ließ das Schloß Limburg an der Lenne erbauen und stark befestigen. Zum Entgelt mußte sein Neffe dasselbe mit allem Zubehör als bergisches Lehen empfangen. Durch den 1243 mit dem Grafen von der Mark geschlossenen Vergleich erhielt Diedrich einen Theil der geraubten Güter zurück. Die Grafschaft Limburg blieb aber seitdem auf ein kleines Gebiet, die Freiheit Limburg und sechs Dorfschaften, Elsey, Letmathe, Oestrich, Hennen, Ergste und Berchum, in dem Dreiecke, wo Ruhr und Lenne zusammenfließen, beschränkt.

Seit 1253 nennt sich Friedrich Graf von Limburg. Auf seinem Wappen führt er noch die Isenberger Rose. Auf dem Gegensiegel seines Sohnes Johann findet sich zum ersten Male der Limburger Löwe. Johann war der Stifter der Hohenlimburger, sein Bruder Eberhard der der Styrumer Linie.

1377 belehnt Herzog Wilhelm von Jülich und Berg den Grafen Diedrich V. und seine Erben, und ebenso 1401 dessen beide Söhne Wilhelm und Diedrich VI. mit den Schlössern Limburg und Bruch. Anfangs hatten die beiden Letztgenannten das Schloß Bruch in gemeinschaftlichem Besitz. Später scheinen die Grafen von Limburg auf ihren Antheil verzichtet zu haben.

Als Graf Wilhelm 1449 ohne männliche Erben starb, hatte er die Herrschaft seinem Schwiegersohne, dem Grafen Gumprecht von Neuenar, übertragen. Von Kaiser Friedrich III. und ebenso vom Kaiser Maximilian (1499) wurde dieser Uebertrag bestätigt. Dagegen hatte Graf Gerhard von Jülich

und Berg den drei Söhnen Diedrichs VI. von der Bruchschen Linie, Wilhelm II., Diedrich VII. und Heinrich, die Belehnung über die Grafschaft ertheilt. Der daraus entstandene Erbfolgestreit schien dadurch beendigt zu sein, daß sich Johann IV., der Sohn Diedrichs VI., mit Elisabeth, der Tochter Friedrichs von Neuenar, vermählte. Da aber Johann keine Erben hatte, übergab er schon bei seinen Lebzeiten die Grafschaft an Wirich von Dhaun, Herrn zu Falkenstein und Oberstein, den Gemahl seiner Schwestertochter.

1568 empfängt Wirich vom Herzoge Wilhelm die Grafschaften Limburg und Bruch zu erblichem Mannlehen. 1544 wurden die Ansprüche Neuenars endgültig dadurch befriedigt, daß Gumprecht von Neuenar Amoena, die älteste Tochter Wirichs, heirathete. 1546 belehnt Herzog Wilhelm ihn und seine Gemahlin mit der Bestimmung, daß auch die Töchter zur Erbfolge berechtigt sein sollten.

Von den beiden Kindern Gumprechts starb Adolph 1589 ohne Leibeserben. Seine Schwester Magdalena war mit dem Grafen Adolph von Bentheim=Tecklenburg vermählt. Jetzt bewarb sich Wirich von Dhaun, ein Enkel des oben genannten Wirich, beim Erzbischofe Ernst von Köln, dessen Truppen damals während der truchsesschen Unruhen das Schloß Limburg erobert und besetzt hatten, um die Belehnung. Er berief sich darauf, daß jetzt nach dem Erlöschen des Neuenarer Mannesstammes der Falkensteiner allein erbberechtigt sei. Graf Arnold von Bentheim seinerseits erhob Anspruch auf die Grafschaft, indem er sich auf den Vertrag von 1544 und ebenso auf die Belehnung (1546) berief, laut welcher auch die Töchter erbberechtigt sein sollten. Er trug den Sieg davon. 1592 wird er für sich und seine Nachkommen vom Herzoge Wilhelm von Jülich und Berg mit Limburg belehnt. 1815 traten die Grafen von Bentheim=Tecklenburg ihre Hoheitsrechte an Preußen ab. Sie wurden 1817 in den Fürstenstand erhoben.

Die 7 Kirchspiele der Grafschaft hatten ihren Gerichtsstand in Limburg. Die höhere Gerichtsbarkeit stand der clevisch=märkischen Regierung zu.

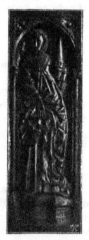

(Vom Chorstuhl der Marienkirche zu Iserlohn. (Siehe unten.)

Berchum (früher Berchem).

Quellen und Literatur:

v. Steinen, Westphälische Geschichte.
Cremer, Geschichte der Grafen und Herren von Limburg.
J. H. Möller, Das Fräuleinstift zu Elsey.
Urkunden des Haus Letmather Archivs.
Heppe, Geschichte der ev. Gemeinden der Grafschaft Mark.

Das Dorf liegt am Rande des Höhenzuges, welcher der Lenne auf deren rechtem Ufer parallel läuft. Die Kirchengemeinde, begrenzt von den Gemeinden Elsey, Ergste und Westhofen, ist reformirt und zählt 600 Seelen.

Die jetzige Kirche ist 1743 eingeweiht. Patron der früheren Kirche war der heil. Nicolaus, deffen Bild nach Letmathe gekommen fein soll.

Etwa eine Viertelstunde südwestlich vom Dorfe, an einer Stelle, wo das Gelände senkrecht zur Ruhr abfällt, lag Haus Berchem, ein alter Edelsitz, von dem nur noch Reste vorhanden sind. Es gehörte der Familie von Berchem, die in Silber ein goldenes Rad, gleich denen von Syburg, im Wappen führte. Es kommen in den Urkunden vor: 1244 und 1271 Diedrich von Berchem, Burg=mann zu Limburg, 1317 Godescalcus de Berchem, 1345 Gottschalk und Gobelinus dicti de Berchem, 1394 Diedrich von Berchem, 1405 Herbert von Berchem, 1465 Johann Bodenberg to Berchem, 1517 Diedrich von Berchem genannt Trympop.[2]

Im 17. Jahrhundert heirathet Gerhard Moritz von Kettler zu Gerkendahl Clara Helene von Wrede, Erbin zu Berchum. Im 18. Jahrhundert erwirbt das Stift zu Elsey die Standschaft auf dem Landtage der Grafschaft, wegen des Hauses Berchem, das vorher den Herren von Kettler gehörte.

[1] B aus einem Pergament-Manuscript in Elsey. (Siehe unten.)
[2] Verzeichniß der Westfälischen Ritterschaft bei von Steinen.

Denkmäler-Verzeichniß der Gemeinde Berchum.

Dorf Berchum,
12 Kilometer westlich von Iserlohn.

a) **Kirche**, evangelisch, Renaissance, 18. Jahrhundert,

1 : 400

einschiffig, gerade geschlossen, mit West=
thurm, Holzdecke.

Fenster zweitheilig, rundbogig, mit
Maßwerk. Schalllöcher rundbogig.
Thüren gerade geschlossen, die der Süd=
seite mit Verdachung und Wappen.

2 **Glocken** mit Inschriften:

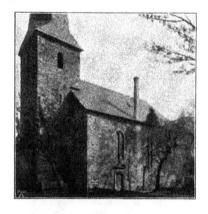

1. ✠ vos audite, voco vos ad gaudia
vite. anno mᵃ cccccᵃ xvii⁰ (1517).
0,₇₈ m Durchmesser.

2. ✠ vos audite, voco vos ad gaudia
vite. anno dni mᵃ dᵃ xliiii⁰ (1544).
0,₈₃ m Durchmesser.

b) **Haus Berchum** (Besitzer: Rasche).

Mauerreste, zu einem Speichergebäude benutzt. (Abbildung nachstehend.)

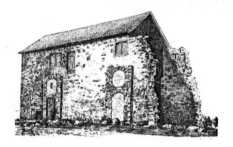

Ludorff, Bau- und Kunstbenkmäler von Westfalen, Kreis Iserlohn.

Deilinghofen (früher Dedelinchoven, Dydelinchofen).

Quellen und Literatur:

v. Steinen, Westphälische Geschichte.
Fr. Woeste, Geschichte von Iserlohn und Umgegend.
Derselbe, Ortsnamen im Kreise Iserlohn.
Liebrecht, Topogr.-statistische Beschreibung und Ortsverzeichniß des Regierungs-Bezirkes
 Arnsberg.
Fahne, Westphälische Geschlechter.
Archive von Haus Hemer, Haus Letmathe.
Heppe, Geschichte der Gemeinden der Grafschaft Mark.

1310 stand in Deilinghofen ein Burghaus, als dessen Besitzer Thomas von Dedelinchoven genannt wird. 1313 kommt es im Liber Valoris als Kirchspiel vor. Es war Filiale von Menden. Der Mendener Hauptpastor hatte Patronatrechte. Die Kirche war dem heiligen Stephanus geweiht, dessen Bild sich bei der Umstuhlung der Kirche (1860) noch auf dem Altare befand.

1564 wurde in Deilinghofen ein Nonnenkloster gebaut. Die letzten Klosterfrauen starben 1636 an der Pest. Die Reformation wurde 1565 begonnen. 1769 ist das Pfarrhaus, wie eine Ueberschrift über der Hausthür sagt, an der Stelle, wo früher das Kloster stand, erbaut. Die dortige lutherische Gemeinde, zu welcher Brockhausen, Apricke, Riemke und mehrere andere kleinere Ortschaften, sowie die evangelischen Einwohner der Stadt Balve gehören, zählt 1440 Seelen. Innerhalb des Gemeinde-bezirkes wohnen 214 Katholiken, die in Sundwig eingepfarrt sind.

Die von Bönninghausen zu Apricke hatten, wie von Steinen schreibt, ein Haus in Deilinghofen, welches später an die Familie von Duithe kam.

Im Osten von Deilinghofen gab es vor Alters (vor der Befestigung des Clusenstein) eine Landwehr, einen mit Baumhecken bepflanzten, von einem Graben umgebenen und an den Uebergangs-stellen mit Rennbäumen versehenen Erdwall, der von Berg zu Berg durch die Feldmark ging.

In Bäingsen, nahe bei Clusenstein, stand eine Kapelle, von welcher noch der Churm vor-handen ist. Sie soll eine Jagdkapelle des Grafen von der Mark gewesen sein.

¹ D aus einem Pergament-Manuscript in Iserlohn. (Siehe unten.)

Das Rittergut Clusenstein. Der Name wird von Cluse, Clunse = Spalte abzuleiten sein, also von dem zerklüfteten Felsen, auf dem die Burg steht. Das Gut liegt eine halbe Stunde östlich von Deilinghofen, am Rande der Schlucht, wo die Hönne sich im Laufe der Jahrhunderte ihren Weg durch die Kalkfelsen gesucht hat.

Schon vor 1353, wo Clusenstein neu befestigt ward, muß dort eine Burg gestanden haben, denn schon 1275 wird eine Gräfin Mathilde von Isenberg und Clusenstein erwähnt. Die Burg hatte im 15. Jahrhundert viele Gebäulichkeiten, so daß sie zeitweilig zwei Familien Wohnung gewährte.

Graf Engelbert III. von der Mark ließ 1353 während seines Zuges ins gelobte Land und gegen die heidnischen Preußen die feste Burg Clusenstein an der Ostgrenze seiner Besitzungen durch Gert von Plettenberg erbauen. Er verlieh dieselbe wegen treu geleisteter Dienste dem Drosten Diedrich von Werminckhausen. Schon 1278 kommt ein Johann von Werminckhausen als Knappe (famulus) im Gefolge der Grafen von der Mark vor. Sie siegelten mit zwei rothen Schrägbalken in Silber; auf dem Helme ein rother und ein silberner offener Adlerflügel. In den Urkunden werden erwähnt: 1412 die Brüder Heydenrich, Theoderich, Gerwin und Johann von Werminckhausen. Sie führten Fehde mit dem Kapitel in Soest, dessen Höfe sie verbrannten und beraubten. 1446 wird Henrich von Werminckhausen in der Soester Fehde gefangen. 1463 liegt Evert mit der Stadt Menden in Fehde. 1477 Evert Werminckhaus, Herr zu Kotten, Wocklum und Clusenstein. 1545 Johann Herr zum Kotten, Clusenstein. 1573 Caspar Herr zum Clusenstein und Heidthof (in Oberhemer). 1597 heirathet Anna Catharina, Tochter des Jobst von Werminckhausen und der Margret von Ruschenberg, Erbin zum Clusenstein, Hermann von Hanxleden. 1618 heirathet Anna Cathrine von Ruschenberg, Erbin zu Clusenstein, Jobst von Werminckhausen. 1629 bringt Anna Maria Werminckhaus ihrem Manne Fr. Edmund von Ruschenberg Clusenstein als Heirathsgut zu. Die von Ruschenberg verkauften Clusenstein im 18. Jahrhundert an die von Brabeck. Von letzterem kam es 1812 durch Kauf an Karl Heinrich Löbbecke aus Braunschweig, dessen Nachkommen noch Besitzer desselben sind.

Apricke (früher Apellerberke). Ein alter Rittersitz, 20 Minuten nördlich von Deilinghofen. Er gehörte im 15. und 16. Jahrhundert der Familie von Werminckhausen. 1548 wird Cort und Johann von Werminckhaus zu Apricke unter der Ritterschaft der Grafschaft Mark aufgeführt. 1600 wird das Gut von Hermann von Werminckhaus an Caspar von Werminckhaus zu Clusenstein verkauft. Das Gut war im 16. Jahrhundert zwischen den Familien von Werminckhausen und von Bönninckhausen getheilt. Durch Heirath kam es an die von Duithe, die es an Winold von Romberg zur Edelburg verkauften. Dieser verhandelte es an den Rathmann Diedrich Brune in Iserlohn, dessen Erben, der Hofrath Lecke und Rathmann Brune, es noch 1755 besaßen. Später wurde es von dem Herrn von Brabeck angekauft. 1812 kam es in den Besitz der Familie Löbbecke, welche die Grundstücke zum Theil verkauft, zum Theil zur Abrundung ihrer Besitzungen in Edelburg und Clusenstein vertauscht hat.

Denkmäler-Verzeichniß der Gemeinde Deilinghofen.

1. Dorf Deilinghofen,

8 Kilometer östlich von Iserlohn.

Kirche, evangelisch, gothisch und Renaissance,

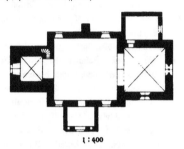

1 : 400

einschiffig, mit gerade geschlossenem, frühgothischem Chor mit Westthurm, südlichem Vorbau und Sakristei an der Nordseite.

Holzdecken. Kreuzgewölbe mit Rippen auf Consolen im Chor, mit Graten im Thurm[1]. Triumphbogen spitzbogig, Thurmbogen rund.

Strebepfeiler an der Nordseite des Schiffs.

Fenster spitzbogig, eintheilig in Schiff[2] und Sakristei, zweitheilig mit frühgothischem Maßwerk im Chor. Schießscharten-Oeffnungen im Vorbau.

Portale spitzbogig, erneuert, am Thurm und Vorbau.

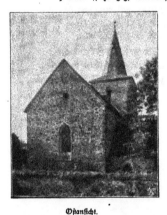

Ostansicht.

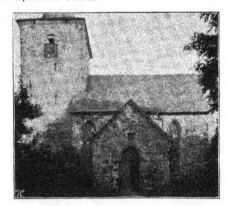

Südansicht.

[1] Oberes Geschoß erneuert.
[2] Verbreitert.

Relief, romanisch, von Stein, verwittert, über dem Südportal, mit Geburt Christi.

Altar-Relief und Figuren, spätgothisch, erneuert, von Holz, Kreuzigung, 0,85 m breit, 1,72 m hoch; Madonna, Anna, Katharina und König (?), 78 cm hoch. (Abbildung Tafel 1.)

Christus, spätgothisch, von Holz, beschädigt, 81 cm hoch. (Abbildung Tafel 1.)

Kronleuchter, Renaissance, von Bronce, zwölfarmig, zweireihig, mit Inschrift von 1744. 77 cm hoch.

4 Glocken:

1. ohne Inschrift, romanisch, Kuhschellenform, 0,82 m Durchmesser;

mit Inschriften:

2. h. g. i. b. iohans slcuk me ef ficit ibh. aos anno 1510. verbum domini manet in eternum. joscir. (?) 1,06 m Durchmesser;

3. ipsa carena vita ast resonans ego convoco coetus ut psallant orent capiant et dogmata christi auribus atterentis puroos in viscere cordis servent tunc illis um abeata datur. (?) bernh. hulshof past. ost. borlman died. schult zu rimkirchm 1652. m. antonius paris me fecit. 0,96 m Durchmesser;

4. neu.

Clusenstein, Ostansicht.

2. Bäingsen,

10 Kilometer östlich von Iserlohn.

Kirchthurm (Besitzer: Feldhoff), romanisch,

1 : 400

Oeffnung nach dem Schiff der abgebrochenen Kapelle rundbogig.

Schießschartenöffnungen, zum Theil erweitert. (Abbildung Tafel 1.)

3. Clusenstein,

10 Kilometer östlich von Iserlohn.

Haus (Besitzer: Löbbecke-Edelburg), gothisch, Renaissance, umgebaut.

1 : 2500

Bau- und Kunstdenkmäler von Westfalen.

Deilinghofen.

Kreis Iserlohn.

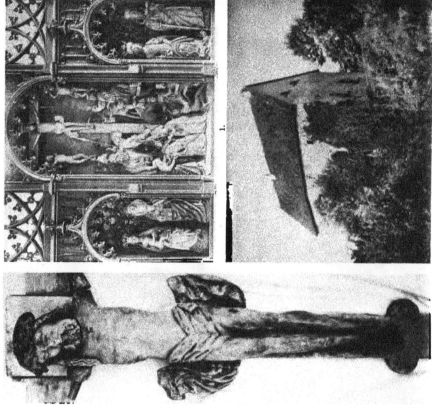

Aufnahmen von A. Ludorff. 1899.

Lichtdruck von B. Kühlen, M.Gladbach.

1. und 2. Deilinghofen, Kirche: Altar und Christus; 3. Cluienstein, Haus (Löbbecke-Edelburg), Ostansicht;
4. Bäingsen Gut (feldhofs) Kirchturm

Elsey (früher Else).

Quellen und Literatur:

F. J. Möller, Das weltliche Fräulein-Stift Elsey.
Urkunden des Pfarrarchivs in Elsey, des Hauses Letmathe.
von Steinen, Westphälische Geschichte.
Heppe, Geschichte der Gemeinden der Grafschaft Mark.

Das Dorf Elsey liegt auf dem rechten Lenneufer. Mittelpunkt des Dorfes war das alte Kloster, welches 1222 von Mathilde, der Witwe des Grafen Arnold von Jsenberg, gegründet wurde. Es lag zwischen der Kirche und der Lenne. Die Erzbischöfe von Köln begabten dasselbe mit Reliquien, Gnadenbildern und Ablaß. Als Graf Diedrich II. dem Stifte zwei Höfe nahm, belegte ihn der Erz-bischof mit dem Banne.

Das Stift wurde mit reichen Schenkungen bedacht von Seiten der Grafen von Jsenberg, von Altena, von Arnsberg, der Herren Nivelung v. Hardenberge, von Letmathe u. A. Die Schenkungs-urkunde des Grafen Friedrich von Jsenberg von 1223 ist ausgestellt vom Erzbischof Engelbert von Köln, in welcher der Erzbischof jenen, der zwei Jahre später sein Mörder werden sollte, noch seinen geliebten Neffen nennt.

Vom 13. bis 16. Jahrhundert brachte das Stift durch Kauf eine Menge von Gütern, in Rehe, Heinckhausen (bei Opherdicke), Drire (Langendreer), Holthausen, Ergste, Wellinghofen, Sölde u. a. m., in seinen Besitz, im 18. Jahrhundert mit dem Besitz von Haus Berchum die Standschaft auf dem Landtage der Grafschaft Limburg.

Es war eine Prämonstratenser-Abtei. Anfangs waren dort Brüder und Schwestern zusammen bis zu Anfang des 14. Jahrhunderts, wo Elsey, wie es scheint, seine Klosterbrüder an Scheda und letzeres seine Ordensschwestern an Elsey abgab. In das Stift wurden nur Töchter des Geburtsadels aufgenommen, die vorher aufgeschworen werden mußten.

Nach 1450 verwandelten die Klosterfrauen das Kloster in ein freies weltliches Stift. Um diese Zeit soll das Kloster abgebrannt und statt dessen fünf Curienhäuser erbaut sein. Zuvor hatten Pröpste an der Spitze des Stiftes gestanden, von jetzt an eine Abtissin mit 10 Capitularinnen. An die Stelle der Klostergeistlichkeit trat der Elseyer Pfarrer.

Im 15. Jahrhundert wandte sich ein Theil der Conventualinnen der Lehre Luthers zu, der andere Theil blieb bei der römischen Kirche, bis gegen Ende des Jahrhunderts die Abtissin Helene von Plettenberg das evangelische Bekenntniß in der Kirche zu Elsey einführte. Seitdem wurde die Kirche von den Klosterfrauen als Simultankirche benutzt. 1811 wurde das Stift säcularisirt.

[1] E aus einem Pergament-Manuscript in Elsey. (Siehe unten.)

Die Elſeyer Gemeinde iſt lutheriſch. Es gehören zu derſelben die Ortſchaften Reh (früher Rede, Redey), Henckhauſen, Oege und die Lutheriſchen in Hohenlimburg und Nahmer. Die Reformation wurde zwiſchen 1611 und 1618 eingeführt. Die Seelenzahl der Gemeinde beläuft ſich auf 2350.

Die Kirche wird in der erſten Hälfte des 13. Jahrhunderts erbaut ſein, denn in einer Urkunde von 1233 ſagt Graf Diedrich von Iſenberg von ihr: quae a nostris parentibus est fundata.[1] Der erzbiſchöfliche Stuhl in Köln hatte das Patronatrecht über die Kirche. Zur Förderung des Kirchenbaues hatten Erzbiſchof Engelbert von Köln und Biſchof Theodorich von Münſter Empfehlungsbriefe für die Collectanten erlaſſen. 1222 überträgt Erzbiſchof Engelbert der Gräfin Mathilde, der Mutter Friedrichs von Iſenberg, das Patronatrecht, nachdem ſie an ihn ihre Rechte an der Kirche zu Elſe abgetreten. Mathilde ſchenkte dann die Kirche dem Kloſter, welches ſie um jene Zeit gegründet hatte.

Das Kirchendach iſt in früheren Jahrhunderten abgebrannt und dabei auch die Thurmſpitze zerſtört. Der baufällig gewordene Thurm iſt abgetragen und 1731 und 1732 durch einen Neubau erſetzt. 1881 und 82 iſt die Kirche im Innern einer vollſtändigen Erneuerung unterzogen, die vier ſchwerfälligen Pfeiler des Schiffes ſind unter Abtragung der Gewölbe beſeitigt und durch neue erſetzt. Die Kirche wurde zugleich durch einen Anbau am Kreuzſchiff und Chor vergrößert.

Der Pfarrſtelle ſind, als das Stift weltlich wurde die Rechte einer Curie, gleich der Präbende einer Capitularin, beigelegt. Seit Anfang des 17. Jahrhunderts beſetzte das Capitel die Pfarrſtelle ohne Mitwirkung der Gemeinde. Seit Anfang des 18. Jahrhunderts ließ es bei Vakanzen unter Berückſichtigung der Wünſche der Gemeinde dieſer zwei Bewerber vor. Als 1811 das Stift aufgehoben und den Grafen von Limburg überwieſen wurde nahmen dieſe das erledigte Beſetzungsrecht in Anſpruch. Es kam zu einem Proceſs in welchem die Gemeinde mit ihrer Proteſte abgewieſen und dem fürſtlichen Hauſe von Bentheim-Tecklenburg das Patronatrecht zugeſprochen wurde.

1815 begann der Streit aufs neue. Eine gütliche Einigung kam dadurch zuſtande, daß der Fürſt nachdem der von ihm ernannte Candidat zurückgetreten war der Gemeinde zwei Bewerber, von denen ſie einen der von der Gemeinde gewählte war, vorſchlug.

Nach der Chor der Kirche kommt ſagt eine Urkunde von 1334. Im Bereich von Spedinckhauſen ... der Kirche das vor ... in ... gegründete geweihte genannte zu Elſe an der ... ſtelle kommt ...[2]

Die Reh zur Grundfläche des Stiftes Elſe Dinen Regenel. Es lagen von Dinen Häuſer von Schmede über Erennhauſen und Reh ... Norden. Die Häuſer in ... Anfang des ... Jahrhunderts auch.

[1]

[2] Dom

[3]
...
...

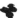

Denkmäler-Verzeichniß der Gemeinde Elsey.

Dorf Elsey,
(0 Kilometer westlich von Iserlohn.

Kirche[1], evangelisch, romanisch, (3. Jahrhundert,

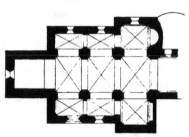

1 : 400

dreischiffige, zweijochige Hallenkirche[2]; Querschiff mit Seitenabsiden.[3] Westthurm, Renaissance, von (75(. Sakristei neu.

Kreuzgewölbe auf unregelmäßigen Kreuzpfeilern[4] mit Eckdiensten im Mittel= und Quer= schiff sowie auf Wandvorlagen, zwischen Längs= und Quergurten, sowie Schildbogen im Quer= schiff, Chor und an der Westseite des südlichen Seiten= schiffs.

Fenster und Schalllöcher rundbogig.[5]

Portal an der Südseite erneuert, im südlichen Quer= schiff vermauert.[6]

Epitaph, Renaissance, (6. Jahrhundert, im Chor, von Stein, mit Säulenaufbau, Figuren= und Wappenschmuck, sowie In= schriften. (Abbildung Tafel 2.)

Kronleuchter, Renaissance, von Bronze, zweireihig, zwölfarmig, mit Inschrift und Wappen. 64 cm hoch.

Glocken, neu.

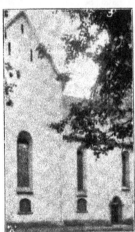

Theil der Nordansicht.

[1] Lübke, Westfalen, Seite 2(0. — Lotz, Deutschland, Seite (95. — Otte, romanische Baukunst, Seite 602. — Otte, Kunstarchäologie, Band II, Seite 204.

[2] Chor mit Apsis (882 nach Osten erweitert.

[3] Die des südlichen Querschiffs zerstört.

[4] (882 durch quadratische Pfeiler ersetzt.

[5] Die Fenster unterhalb der Empore neu.

[6] Portal an der Nordseite neu.

Ludorff. Bau- und Kunstdenkmäler von Westfalen, Kreis Iserlohn.

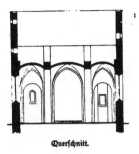
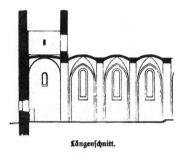

Querschnitt. Längenschnitt.

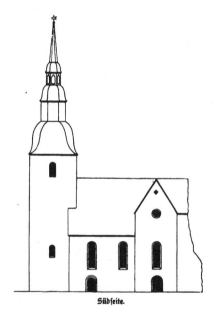

Südseite.

Privatbesitz:
(Hilgemann)

Pergament-Manuscript, gothisch, Rest eines Chorbuchs, mit farbigen Initialen. (Abbildungen Tafel 3, als Initialen und Randverzierungen.)

¹ bis ³ nach Aufnahmen von Hartmann, Münster.

Elsey.

Kreis Iserlohn.

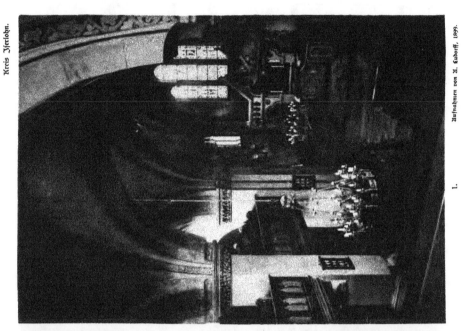

Aufnahmen von A. Ludorff. 1899.

1.

Bau- und Kunstdenkmäler von Westfalen.

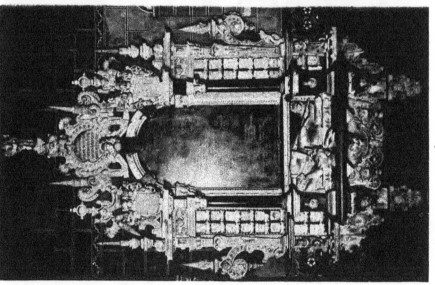

Kirche:

Lichtdruck von B. Kühlen, M. Gladbach.

2.

Elfey.

Clichés von Dr. E. Albert & Co., München.　　　　　Aufnahmen von A. Ludorff, 1899.

Initalen. (Hilgemann.)
1 bis 3 D, 4 F, 5 M, 6 N, 7 P, 8 R, 9 und 10 S, 11 T, 12 U.

Ergste.

(Alte Namensformen: Argeste, Ergiste).

11 Kilometer nordwestlich von Jserlohn.

Quellen und Literatur:

von Steinen, Westphälische Geschichte.
Heppe, Geschichte der evangelischen Gemeinden in der Grafschaft Mark.

Nach dem Liber Valoris war hier schon 1313 eine Parochie, die zur Dekanei Attendorn gehörte.

Die Gemeinde ist reformirt. Sie umfaßt die Ortschaften Bürenbruch, Knapp, Höfen, Steinberg und Reingsen und zählt 1704 Seelen. Es wohnen dort 68 Katholiken und 58 Juden.

Die jetzige Kirche ist, nachdem die frühere 1822 abgebrannt war, 1830 eingeweiht. Die Gemeinde wählt den Pfarrer.

An alten Gütern waren dort, auf dem kleinen Berge, ein adliges Haus, welches 1495 von Evert Fridag bewohnt wurde, und die Deytert oder das Hogrävengut.

Ein altes Limburger Lehensgut ist der Hof zu Beckhausen. Als 1478 Graf Heinrich von Limburg vom Herzoge Wilhelm von Jülich und Berg mit den Schlössern Limburg und Bruch belehnt wird, macht er dafür den Hof Bigge im Amt Angermund und den Hof zu Beckhausen zu einem bergischen Lehen. 1546 empfängt ihn sammt der Mühle und allem Zubehör Graf Gumprecht von Neuenahr vom Herzog Wilhelm zu Lehen. 1544, als sich Graf Gumprecht mit Amoena, der Tochter des Grafen Wirichs von Dhaun, vermählt, bringt ihm seine Frau unter anderen den Hof zu Beckhausen als Heirathsgut zu.

Die Elseyer Gemeinde ist lutherisch. Es gehören zu derselben die Ortschaften Reh (früher Rede, Redey), Henckhausen, Oege und die Lutherischen in Hohenlimburg und Nahmer. Die Reformation wurde zwischen 1611 und 1618 eingeführt. Die Seelenzahl der Gemeinde beläuft sich auf 2350.

Die Kirche wird in der ersten Hälfte des 13. Jahrhunderts erbaut sein, denn in einer Urkunde von 1253 sagt Graf Diedrich von Isenberg von ihr: quae a nostris parentibus est fundata.[1] Der erzbischöfliche Stuhl in Köln hatte das Patronatrecht über die Kirche. Zur Förderung des Kirchenbaues hatten Erzbischof Engelbert von Köln und Bischof Theodorich von Münster Empfehlungsbriefe für die Collectanten erlassen. 1222 überträgt Erzbischof Engelbert der Gräfin Mathilde, der Mutter Friedrichs von Isenberg, das Patronatrecht, nachdem sie an ihn ihre Rechte an der Kirche zu Bicke abgetreten. Mathilde schenkte dann die Kirche dem Kloster, welches sie um jene Zeit gegründet hatte.

Das Kirchendach ist in früheren Jahrhunderten abgebrannt und dabei auch die Churmspitze zerstört. Der baufällig gewordene Churm ist abgetragen und 1751 und 1752 durch einen Neubau ersetzt. 1881 und 82 ist die Kirche im Innern einer vollständigen Erneuerung unterzogen, die vier schwerfälligen Pfeiler des Schiffes sind unter Abstützung der Gewölbe beseitigt und durch neue ersetzt. Die Kirche wurde zugleich durch einen Anbau am Kreuzschiff und Chor vergrößert.

Der Pfarrstelle sind, als das Stift weltlich wurde, die Rechte einer Curie, gleich der Präbende einer Capitularin, beigelegt. Seit Anfang des 17. Jahrhunderts besetzte das Capitel die Pfarrstelle ohne Mitwirkung der Gemeinde. Seit Anfang des 18. Jahrhunderts schlug es bei Vakanzen unter Berücksichtigung der Wünsche der Gemeinde dieser zwei Bewerber vor. Als 1811 das Stift aufgehoben und den Grafen von Limburg überwiesen wurde, nahmen diese das unbedingte Besetzungsrecht in Anspruch. Es kam zu einem Processe, in welchem die Gemeinde mit ihrem Proteste abgewiesen und dem fürstlichen Haufe von Bentheim-Tecklenburg das Patronatrecht zuerkannt wurde.

1865 begann der Streit aufs neue. Eine gütliche Einigung kam dadurch zustande, daß der Fürst, nachdem der von ihm ernannte Candidat zurück getreten war, der Gemeinde zwei Bewerber, von denen der eine der von der Gemeinde gewählte war, vorschlug.

Daß in Elsey ein Freistuhl stand, sagt eine Urkunde von 1538: Ich Everdt von Spedinckhusen vrygreve . . . doe kunt, das vor my in eyn oppenbar gehegede gerichte to Else an der dinckstichtigen stede komen is . . .[2]

Bei Reh, auf Grundstücken des Stiftes Elsey, lag früher ein Vitriol-Bergwerk. Ein Lager von Vitriol-Schiefer zieht sich von Schwelm über Eppenhausen und Reh bis nach Menden. Alte Spuren von metallurgischer Fabrikation reichen bis in den Anfang des 14. Jahrhunderts zurück.

[1] J. F. Möller meint, daß schon vorher ein älteres kirchliches Gebäude vorhanden gewesen sein müßte.

[2] Haus Letmather-Archiv.

[3] Siegel des Stiftes Elsey von 1414 im Staatsarchiv zu Münster, Dortmund Katharina 211; Umschrift: Si . . . conventu . . . else. (Vergleiche Westfälische Siegel, III. Heft, Tafel 117, Nummer 10.)

Denkmäler-Verzeichniß der Gemeinde Elsey.

Dorf Elsey,
10 Kilometer westlich von Iserlohn.

Kirche[1], evangelisch, romanisch, 13. Jahrhundert,

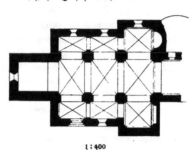

1 : 400

dreischiffige, zweijochige Hallenkirche[2]; Querschiff mit Seitenabsiden.[3] Westthurm, Renaissance, von 1751. Sakristei neu.

Kreuzgewölbe auf unregelmäßigen Kreuzpfeilern[4] mit Eckdiensten im Mittel= und Querschiff sowie auf Wandvorlagen, zwischen Längs= und Quergurten, sowie Schildbogen im Querschiff, Chor und an der Westseite des südlichen Seitenschiffs.

Fenster und Schalllöcher rundbogig.[5]

Portal an der Südseite erneuert, im südlichen Querschiff vermauert.[6]

Epitaph, Renaissance, 16. Jahrhundert, im Chor, von Stein, mit Säulenaufbau, figuren= und Wappenschmuck, sowie Inschriften. (Abbildung Tafel 2.)

Kronleuchter, Renaissance, von Bronze, zweireihig, zwölfarmig, mit Inschrift und Wappen. 64 cm hoch.

Glocken, neu.

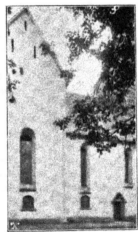

Theil der Nordansicht.

[1] **Lübke**, Westfalen, Seite 210. — **Lotz**, Deutschland, Seite 195. — **Otte**, romanische Baukunst, Seite 602. — **Otte**, Kunstarchäologie, Band II, Seite 204.

[2] Chor mit Apsis 1882 nach Osten erweitert.

[3] Die des südlichen Querschiffs zerstört.

[4] 1882 durch quadratische Pfeiler ersetzt.

[5] Die Fenster unterhalb der Empore neu.

[6] Portal an der Nordseite neu.

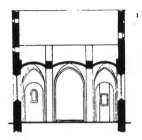

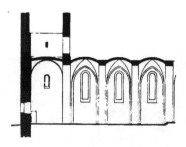

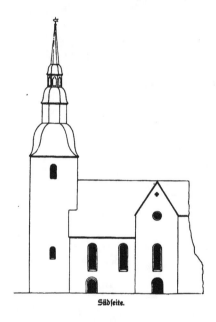

Südseite.

:

A f i s f ig

Elfey.

Kreis Iferlohn.

Bau- und Kunstdenkmäler von Westfalen.

Aufnahmen von A. Ludorff, 1899.

1.

2.

Lichtdruck von B. Kühlen, M.Gladbach.

Kirche:

1. Innenansicht. 2. Epitaph

Elsey.

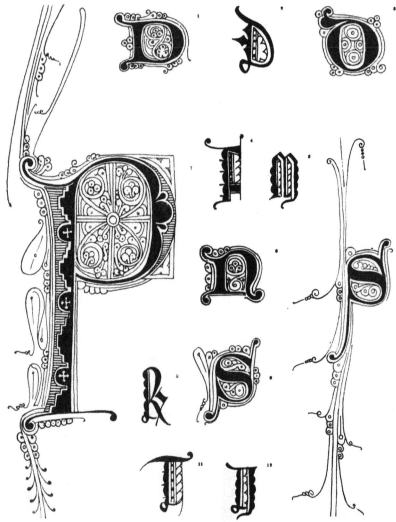

Clichés von Dr. E. Albert & Co., München.

Aufnahmen von A. Ludorff. 1899.

Initalen. (Hilgemann.)
1 bis 3 D, 4 F, 5 M, 6 N, 7 P, 8 R, 9 und 10 S, 11 T, 12 U.

Ergfte.

(Alte Damensformen: Argefte, Ergifte).

11 Kilometer nordweftlich von Iferlohn.

Quellen und Literatur:

von Steinen, Weftphälifche Gefchichte.
Heppe, Gefchichte der evangelifchen Gemeinden in der Graffchaft Mark.

Nach dem Liber Valoris war hier fchon 1313 eine Parochie, die zur Dekanei Attendorn gehörte.

Die Gemeinde ift reformirt. Sie umfaßt die Ortfchaften Bürenbruch, Knapp, Höfen, Stein=berg und Reingfen und zählt 1704 Seelen. Es wohnen dort 68 Katholiken und 58 Juden.

Die jetzige Kirche ift, nachdem die frühere 1822 abgebrannt war, 1830 eingeweiht. Die Gemeinde wählt den Pfarrer.

An alten Gütern waren dort, auf dem kleinen Berge, ein adliges Haus, welches 1495 von Evert fridag bewohnt wurde, und die Deytert oder das Hogrävengut.

Ein altes Limburger Lehensgut ift der Hof zu Beckhaufen. Als 1478 Graf Heinrich von Limburg vom Herzoge Wilhelm von Jülich und Berg mit den Schlöffern Limburg und Bruch belehnt wird, macht er dafür den Hof Bigge im Amt Angermund und den Hof zu Beckhaufen zu einem bergifchen Lehen. 1546 empfängt ihn fammt der Mühle und allem Zubehör Graf Gumprecht von Neuenahr vom Herzog Wilhelm zu Lehen. 1544, als fich Graf Gumprecht mit Amoena, der Tochter des Grafen Wirichs von Dhaun, vermählt, bringt ihm feine frau unter anderen den Hof zu Beck=haufen als Heirathsgut zu.

Evingsen.

(Alte Namensform: Ebbinghusen.)[2]

8 Kilometer südöstlich von Iserlohn.

Quellen und Literatur:

Kupsch, Zur Geschichte von Evingsen.
Heppe, Geschichte der evangelischen Gemeinden in der Grafschaft Mark.

Zu Anfang des 18. Jahrhunderts waren im Dorfe Evingsen nur 7 Bauern-Colonien und einige Fabrikanten-Wohnungen vorhanden. Die meisten Einwohner waren lutherisch, etwa ein Viertel reformirt, die sich im Laufe der Zeit mit ersteren vereinigten.

Sie waren eingepfarrt bei der Kirchspielsgemeinde in Iserlohn. Um 1770 fing man an, um die Anstellung eines eigenen Predigers zu petitioniren. 1787 begann man mit dem Baue eines Betsaales. 1802 wurde das Bet- und Schulhaus in eine Kirche umgewandelt. 1803 kam auf gütlichem Wege die Abtrennung von Iserlohn zu stande. Der Gemeinde Evingsen wurden die Ortschaften Springen, Tüssenberg, Hütte, Nettenscheid, Löttringsen und Rüssenberg nebst einigen Gehöften zugetheilt, zu welchen 1845 noch die Bauerschaft Leveringhausen hinzukam. Die Gemeinde zählt jetzt 938 Seelen. Es wohnen dort 99 Katholiken und 8 andere Christen. 1804 wurde der erste Pfarrer gewählt. Die alte baufällig gewordene Kirche ist 1886 abgebrochen, die neue 1887 eingeweiht.

1 : 400

Grundriß der Kirche von 1780. Nach Aufnahme von Fischer, Barmen.

[1] E aus einem Pergament-Manuscript in Elsey. (Siehe Tafel 3.)

[2] Revers des Ritters Engelbert Sobbe vom Jahre 1363, laut welchem er vom Grafen Johann v. Cleve 500 alte Schilde empfangen und dafür sein Gut Ebbinckhus (Evingsen) im Kirchspiele Iserlohn zum Lehen gemacht. Staatsarchiv zu Düsseldorf.

Hemer (früher Hedemare).

Quellen und Litteratur:

von Steinen, Westphälische Geschichte.
J. f. Seibertz, Uebersicht der Geschichte des Regierungs-Bezirks Arnsberg bei Liebrecht, Topogr.-statistische Beschreibung des Regierungs-Bezirks Arnsberg.
Overweg, Statistische Beschreibung des Kreises Iserlohn.
fr. Woeste, Iserlohn und Umgegend sowie dessen handschriftlicher Nachlaß.
Urkunden des Haus Hemer Archivs.
Nachrichten über die katholische Pfarrei Hemer (anonym).

Graf Ludolf, Sohn des westfälischen Grafen Heinrichs I., schenkte in der zweiten Hälfte des 11. Jahrhunderts Hemer in der Grafschaft Mark der Kölner Kirche. Schon vor 1072 bestand hier eine dem St. Vitus geweihte Kirche. Nach der Ueberlieferung war diese eine Stiftung der Kirche zu Menden und wurde 1072 vom Erzbischof Anno von Köln der von ihm gegründeten Benedictiner-Abtei Grafschaft geschenkt. Der Abt zu Grafschaft und die Mendener Mutterkirche hatten anfangs die Kirche in gemeinschaftlichem Besitz. Durch Vermittelung des Erzbischofs Friedrichs I. von Köln (1101—1131), der die Schenkung an Grafschaft bestätigte, wurde ein Vergleich geschlossen, wodurch Hemer ganz an das Kloster gelangte.

Die alte Kirche lag südlich bei Haus Hemer. Sie wurde 1818 abgerissen. Außer der Bauart zeugte die Erhöhung des Kirchhofes, wie des Fußbodens der Kirche für das hohe Alter derselben. Der Churm trug in der Gegend des Glockenstuhls einen gesenkten Stierkopf, im Volksmunde „der Heidenkopp" genannt.

Die Reformation ist um 1564 eingeführt. Die neue evangelische Kirche ist 1820 vollendet. Zur evangelisch-lutherischen Gemeinde gehören Nieder- und Ober-Hemer, Landhausen, Becke, Sundwig, Westig und Frönspert, ungefähr 3500 Seelen.

Die katholische Kirche ist 1697 von dem damaligen Besitzer des Hauses Hemer, dem Fürstbischofe von Hildesheim, Jobst Edmund von Brabeck, aus eigenen Mitteln erbaut. Die katholische Gemeinde zählt ca. 2400 Seelen. Die Besitzer von Haus Hemer hatten das Patronat-Recht über Kirche und Pfarre. Dasselbe ist jetzt abgelöst. Die katholische Kirchengemeinde in Sundwig ist gegründet 1896, wo die katholischen Einwohner von Sundwig, Westig, Deilinghofen, Brockhausen, Frönsberg und ein Cheil von Oberhemer von der Pfarrgemeinde Hemer getrennt und zu einer selbstständigen Gemeinde vereinigt wurden.

[1] H aus einem Pergament-Manuscript in Elsey. (Siehe Tafel 3.)

In Hemer und Umgegend finden sich viele Spuren von altem Bergbau und Eisenschmelzen, z. B. in der Helle (dem Felsenmeer), am Zinnerufer bei der Oberhemer Haar und anderwärts im Oesethale. Die Sundwiger und Westiger Kratzendrahtzieher mußten ihre Waaren an den 1722 zu Iserlohn gegründeten Stapel abliefern. Die Sundwiger Eisenhütte stammt aus dem Jahre 1739. Die Brabeck'sche Papierfabrik in Höcklingsen wurde 1748 erbaut, an der Stelle der jetzigen Cellulose-Fabrik.

Haus Hemer.[1]

Ueber Haus Hemer und neun Kotten in der Umgegend war der Abt von Graffchaft Lehens-herr. Im Anfang des 16. Jahrhunderts waren die Güter Hemer und Höcklingsen — letzteres ein alter Edelsitz, der um 1418 der begüterten Familie von Hockelinkhus gehörte — im Besitz der Herren von Schungel. Anna, Albert Schungels Tochter, war dreimal verheirathet. In erster Ehe mit Johann Knipping, der 1553 Besitzer beider Güter war. In zweiter Ehe mit Engelbert von Laer zu Hedthof in Oberhemer. In dritter Ehe (1565) mit Johann Rump. Nach Annas Tode erbte Margret von Delwig, die Enkelin von Arnold Schungel, Alberts Bruder, und heirathete den Wittwer Johann Rump, der 1588 noch lebte. Nach dessen Tode vermählte sie sich mit Johann von der Heese. Sie verkauften 1606 die Güter an Diedrich Ovelacker zum Grimberg, fürstlich clevisch-märkischen Rath und Stallmeister und Drosten zu Altena und Iserlohn, der 1611 das jetzige Haus Hemer baute. Durch Ovelackers Wittwe, Christine von Wachtendonk, kamen die Güter an deren Familie, welche Haus Hemer noch 1647 besaß. Eine Wittwe von Wachtendonk verkaufte sie an ihren Vetter Adrian Melchior von Brabeck. Von letzterer Familie gingen sie 1812 durch Kauf an Karl Heinrich Löbbecke aus Braunschweig über, dessen Enkel, Landrath a. D. Löbbecke, jetzt Besitzer von Haus Hemer ist.

Haus Hemer hatte ein Patrimonialgericht. 1647 hat der Markgraf von Brandenburg dem damaligen Besitzer Arnold Freiherrn von Wachtendonk die Civil- und Hals-Gerichte nebst der groben Jagd im Kirchspiel Hemer „lehensweise untergethan".

Haus Edelburg.[2]

Sein alter Name war Erleborg. Es gehörte um 1400 der Familie Sprenge. Henrich Sprenge verpfändete das Gut an Wilhelm Börneken, geheißen Wunnemann. Dieser gab es seiner Frau Neife von Bilandt 1400 zur Leibzucht. Gegen Ende des 13. Jahrhunderts kam es in den Besitz der Familie von dem Westhove. Margret von dem Westhove erbte Erleborg und Bredenole. Sie vermählte sich vor 1538 mit Hermann von Ense, genannt Varnhagen, Droste zu Iserlohn. Nach dessen Tode (1549) heirathete sie 1550 Adolph von Elleren. Als nun Elisabeth, ihre Tochter aus erster Ehe, sich 1550 mit dem Drosten Caspar Lapp zur Ruhr (dem jetzigen Lappenhausen) vermählte, verlangte sie die Abtretung des Gutes.

Man einigte sich dahin, daß die Mutter 15 000 Goldgulden auszahlte und das Gut Edelburg lebenslang behalten durfte. Als Margret 1558 starb, trat Elisabeth mit ihrem Manne in Besitz. Ihre Tochter Ursula heirathete Johann von Romberg zu Maßen, dessen Nachkommen die Güter bis 1750 besaßen. 1752 verkauften sie dieselben an Jobst Edmund von Brabeck. Beim Verkaufe der

[1] und [2] Quellen wie bei Hemer, Seite 21.

Brabeck'schen Güter 1812 kamen sie an Karl Heinrich Löbbecke, dessen Nachkommen die Güter in Besitz haben.

In der Nähe der Edelburg, rechts vom Oesebach, auf einer Anhöhe, zwischen Bergen versteckt, befinden sich die Fundamente des alten Edelsitzes **Bredenole**, dessen Name jetzt in Brehlen corrumpirt ist. Um 1072 hieß dieser Hof Pretinholo. Mit Hemer gehörte er dem Kloster Grafschaft.[1]

Später war Bredenole Jahrhunderte lang der Sitz eines angesehenen adligen Geschlechts gleichen Namens, das von 1281 bis 1638 in den Urkunden vorkommt. Es führte einen oblong getheilten Schild, rechts Gold, links blau und auf dem Helme rechts ein blaues, links ein goldenes Büffelhorn. Die Herren von Bredenole hatten ein Burglehen in Menden. Von diesen kam das Gut an die Familie von dem Westhove und blieb seitdem immer Eigenthum der Besitzer von Haus Edelburg.]

Frönsberg (Fronsberg, Frünsberg, Frinschberg). Es liegt ca. ½ Stunde südlich von Westig. In alter Zeit war es ein gräflich märkisches, später ein königlich preußisches Lehensgut. Nach von Steinen haben es die von Galen, hernach die Wreden besessen. Johann Wrede († 1689) hatte Anna Sophie von Romberg zu Berchem zur Frau. Ihre Tochter Anna Sophie war einzige Erbin zufolge des Freiheitsbriefes von 1510, laut welchem die Lehen auch auf die Töchter fallen sollten. Sie hätte das Gut demnach auf ihren aus der Ehe mit Friedrich von Romberg zur Edelborg geborenen Sohn Friedrich Wienolt bringen können. Weil der Landesherr aber das Gut dem Staatsminister Danckelmann geschenkt hatte, mußte Fr. Wienolt demselben für den Abstand 8000 Thaler zahlen. 1803 wurde es von der Familie von Romberg verkauft und hat seitdem wiederholt den Besitzer gewechselt.

[1] Seiberz, Urkundenbuch.

Füllung eines Kastens in Iserlohn. (Siehe Seite 44.)

In Hemer und Umgegend finden sich viele Spuren von altem Bergbau und Eisenschmelzen, z. B. in der Helle (dem Felsenmeer), am Zinnerufer bei der Oberhemer Haar und anderwärts im Oesethale. Die Sundwiger und Westiger Kratzendrahtzieher mußten ihre Waaren an den 1722 zu Iserlohn gegründeten Stapel abliefern. Die Sundwiger Eisenhütte stammt aus dem Jahre 1739. Die Brabeck'sche Papierfabrik in Höcklingsen wurde 1748 erbaut, an der Stelle der jetzigen Cellulose=Fabrik.

Haus Hemer.[1]

Ueber Haus Hemer und neun Kotten in der Umgegend war der Abt von Grafschaft Lehens= herr. Im Anfang des 16. Jahrhunderts waren die Güter Hemer und Höcklingsen — letzteres ein alter Edelsitz, der um 1418 der begüterten Familie von Hockelinkhus gehörte — im Besitz der Herren von Schungel. Anna, Albert Schungels Tochter, war dreimal verheirathet. In erster Ehe mit Johann Knipping, der 1553 Besitzer beider Güter war. In zweiter Ehe mit Engelbert von Laer zu Hedthof in Oberhemer. In dritter Ehe (1565) mit Johann Rump. Nach Annas Code erbte Margret von Delwig, die Enkelin von Arnold Schungel, Alberts Bruder, und heirathete den Wittwer Johann Rump, der 1588 noch lebte. Nach dessen Code vermählte sie sich mit Johann von der Heese. Sie verkauften 1606 die Güter an Diedrich Ovelacker zum Grimberg, fürstlich clevisch=märkischen Rath und Stallmeister und Drosten zu Altena und Iserlohn, der 1611 das jetzige Haus Hemer baute. Durch Ovelackers Wittwe, Christine von Wachtendonk, kamen die Güter an deren Familie, welche Haus Hemer noch 1647 besaß. Eine Wittwe von Wachtendonk verkaufte sie an ihren Vetter Adrian Melchior von Brabeck. Von letzterer Familie gingen sie 1812 durch Kauf an Karl Heinrich Löbbecke aus Braunschweig über, dessen Enkel, Landrath a. D. Löbbecke, jetzt Besitzer von Haus Hemer ist.

Haus Hemer hatte ein Patrimonialgericht. 1647 hat der Markgraf von Brandenburg dem damaligen Besitzer Arnold Freiherrn von Wachtendonk die Civil= und Hals=Gerichte nebst der groben Jagd im Kirchspiel Hemer „lehensweise untergethan".

Haus Edelburg.[2]

Sein alter Name war Erleborg. Es gehörte um 1400 der Familie Sprenge. Henrich Sprenge verpfändete das Gut an Wilhelm Börneken, geheißen Wunnemann. Dieser gab es seiner Frau Neife von Bilandt 1400 zur Leibzucht. Gegen Ende des 13. Jahrhunderts kam es in den Besitz der Familie von dem Westhove. Margret von dem Westhove erbte Erleborg und Bredenole. Sie vermählte sich vor 1538 mit Hermann von Ense, genannt Varnhagen, Droste zu Iserlohn. Nach dessen Code (1549) heirathete sie 1550 Adolph von Elleren. Als nun Elisabeth, ihre Tochter aus erster Ehe, sich 1550 mit dem Drosten Caspar Lapp zur Ruhr (dem jetzigen Lappenhausen) vermählte, verlangte sie die Abtretung des Gutes.

Man einigte sich dahin, daß die Mutter 15 000 Goldgulden auszahlte und das Gut Edelburg lebenslang behalten durfte. Als Margret 1558 starb, trat Elisabeth mit ihrem Manne in Besitz. Ihre Tochter Ursula heirathete Johann von Romberg zu Maßen, dessen Nachkommen die Güter bis 1750 besaßen. 1752 verkauften sie dieselben an Jobst Edmund von Brabeck. Beim Verkaufe der

[1] und [2] Quellen wie bei Hemer, Seite 21.

Brabeck'schen Güter 1812 kamen sie an Karl Heinrich Löbbecke, dessen Nachkommen die Güter in Besitz haben.

In der Nähe der Edelburg, rechts vom Oesebach, auf einer Anhöhe, zwischen Bergen versteckt, befinden sich die Fundamente des alten Edelsitzes **Bredenole,** dessen Name jetzt in Brehlen corrumpirt ist. Um 1072 hieß dieser Hof Pretinholo. Mit Hemer gehörte er dem Kloster Grafschaft.[1]

Später war Bredenole Jahrhunderte lang der Sitz eines angesehenen adligen Geschlechts gleichen Namens, das von 1281 bis 1638 in den Urkunden vorkommt. Es führte einen oblong getheilten Schild, rechts Gold, links blau und auf dem Helme rechts ein blaues, links ein goldenes Büffelhorn. Die Herren von Bredenole hatten ein Burglehen in Menden. Von diesen kam das Gut an die Familie von dem Westhove und blieb seitdem immer Eigenthum der Besitzer von Haus Edelburg.]

Frönsberg (Fronsberg, Frünsberg, Frinschberg). Es liegt ca. ¹/₂ Stunde südlich von Westig. In alter Zeit war es ein gräflich märkisches, später ein königlich preußisches Lehensgut. Nach von Steinen haben es die von Galen, hernach die Wreden besessen. Johann Wrede († 1689) hatte Anna Sophie von Romberg zu Berchem zur Frau. Ihre Tochter Anna Sophie war einzige Erbin zufolge des Freiheitsbriefes von 1510, laut welchem die Lehen auch auf die Töchter fallen sollten. Sie hätte das Gut demnach auf ihren aus der Ehe mit Friedrich von Romberg zur Edelborg geborenen Sohn Friedrich Wienolt bringen können. Weil der Landesherr aber das Gut dem Staatsminister Danckelmann geschenkt hatte, mußte Fr. Wienolt demselben für den Abstand 8000 Thaler zahlen. 1803 wurde es von der Familie von Romberg verkauft und hat seitdem wiederholt den Besitzer gewechselt.

[1] **Seibertz**, Urkundenbuch.

Füllung eines Kastens in Iserlohn. (Siehe Seite 44.)

Denkmäler-Verzeichniß der Gemeinde Hemer.

1. Dorf Hemer,
5 Kilometer östlich von Iserlohn.

a) **Kirche**, evangelisch, neu.

3 **Gloden** mit Inschriften:

1.

(1458). 1,04 m Durchmesser.

2. Wer nach dem tode wil die lebens cron ererben mus daer lebet noch mit paulo taglich sterben. M. D. C. C. L. (1750.)

angelkoht pastor i. g. l. hae. h. e. h. f. me fecit christian voigt der sohn.

1,02 m Durchmesser.

3. neu.

b) **Kirche**[1], katholisch, Renaissance (Barock) von 1698,

1 : 400

einschiffig, dreijochig mit ³/₆ Schluß und Westthurm.

Kreuzgewölbe mit Rippen und Schlußsteinen auf Wandpfeilern im Schiff, auf Konsolen im Churm.

¹ 1897 nach Osten erweitert.

Strebepfeiler einfach.

Fenster spitzbogig, zweitheilig, mit späterem Maßwerk. Ostfenster rund. Schalllöcher rundbogig.

Portale auf der Nord= und Westseite, gerade geschlossen mit Verdachungen. Das West= portal mit Wappenaufsatz.

Taufstein, Renaissance, von Marmor, Pokalform, mit Inschrift, Chronogramm von 1602 (?) 0,87 m hoch, 0,76 m Durchmesser.

Kronleuchter, Renaissance, 17. Jahrhundert, von Bronze, achtarmig, einreihig; 1 m hoch.

3 Glocken mit Inschriften:

1. **DUX** petre **CL**a**V**eregas **V**era**X** **C**re**D**ent**I**s stet **I**es**V** e**CCL**es**I**ae gent**I**s han**C** pa**VL**e ense tegas (1689) joes arnoldus d. brabeck princip. hildesiens supr. stab praefct dnus in hemmeren letman mit Figuren Petrus, Paulus und Georg. 0,76 m Durchmesser.

2. nos a**VD**i a**V**re p**I**a **VI**tae spes **VI**rgo Mar**I**a porta sa**LV**t**I**s a**V**e Chr**I**st**I** gen**I**sq**V**e fa**V**e h**IC** petro et pa**VL**o sa^e str**V**s**CI**
 h**ILD**es**II** pr**I**n**C**eps brabe**C**k **D**e sang**VI**nc **IVXI** (1689) mit Wappen und Madonna. 0,93 m Durchmesser.

3. tr**I**s srIrps brabe**C**kana **V**os **DIVI** e**L**e**C**t**I** Ioseph atq**V**e **IVD**o**C**e **IVV**ote **C**res**C**at **V**t **ILLV**s. (1689) jodocus edmundus de brabeck eccles. cath. hild. et monast. spect. scholast et dnus in hemmeren letmede soder niederhagen et klusenstein mit Madonna. 0,81 m Durchmesser.

c) **Haus Hemer.** (Besitzer: Löbbecke=Hemer.)

1 : 2500

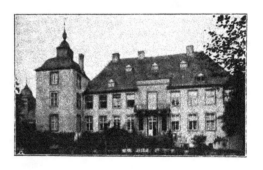

Südostseite.

Gebäude, Renaissance, mit quadratischem Eckthurm und Chorhaus; einfach. (Abbil= dungen Tafel 5 und vorstehend.)

2. Haus Edelburg,

8 Kilometer östlich von Iserlohn.

(Besitzer: Löbbecke=Edelburg.)

l : 2500

Gebäude, Renaissance, mit rundem Eckthurm, einfach. (Abbildung Tafel 5.)

Füllung in Iserlohn. (Siehe Seite 44.)

Hemer.

Bau- und Kunstdenkmäler von Westfalen.

Kreis Iserlohn.

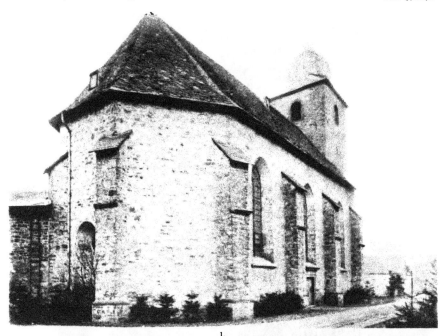

1.

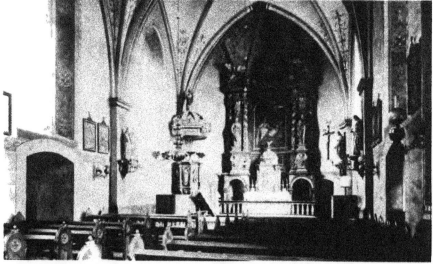

Lichtdruck von B. Kühlen, M.Gladbach. 2. Aufnahmen von A. Ludorff, 1899.

Katholische Kirche:
1. Nordostansicht; 2. Innenansicht.

Hemer.

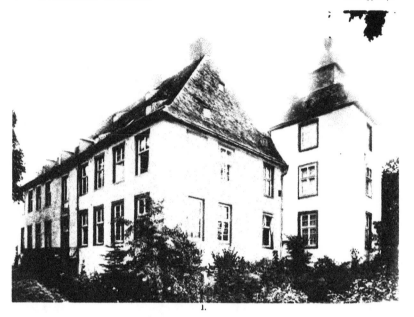

1.

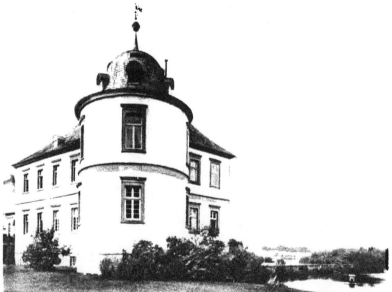

Lichtdruck von B. Kühlen, M.Gladbach.

2.

Aufnahmen von A Ludorff. 1899.

1. Hemer, Haus, (Löbbecke) Nordwestansicht;

Hennen (früher Hen, Hennede).

Quellen und Literatur:

von Steinen.
Henniges, Beiträge zur Geschichte von Hennen.
Urkunden des Haus Letmather Archivs, des fürstlichen Archivs zu Rheda
und des Pfarrarchivs der reformirten Gemeinde in Hennen.

Der Name wird zuerst erwähnt in einem alten Heberegister der Abtei Werden aus dem 9. bis 12. Jahrhundert. Es sind hier zwei Gemeinden, eine lutherische und eine reformirte (1350 resp. 400 Seelen), zu welchen außer der Bauerschaft Hennen Alt=Gruland, Kalthof und ein Theil von Leckingsen gehören.

Nach dem Liber Valoris war Hennen eine Filiale von Elsey[2] und gehörte zur Dekanei Atten= dorn. Die Kirche wird von beiden Gemeinden simultan gebraucht.

Ueber die Pfarrstelle der lutherischen Gemeinde haben die Fürsten von Bentheim=Tecklenburg das Collationsrecht. Die Pfarrstelle der reformirten Gemeinde ist aus einem 1403 durch Wilhelm von Hennen gestifteten Altare St. Mariae Virginis hervorgegangen. Das Patronatrecht wird von den Grafen von Fürstenberg=Herdringen, als Besitzern des Hauses Hennen, ausgeübt.

Haus Hennen.

Es gehörte vor Alters der Familie von Hennen, die in ihrem Wappen drei schmale Paral= lelogramme führte, die, wie von Steinen meint, Narrenkappen (Schabbes= oder Juden=Hüte) bedeuten. Ihre Burg lag im Westen des Dorfes. Reste derselben hatten sich bis in den Anfang dieses Jahr= hunderts erhalten. Sie war stark befestigt. 1673 sollen die Franzosen vor derselben viele Leute ver= loren haben, als sie dieselbe durch einen Handstreich zu nehmen versuchten.

1231 siegelt ein Henricus de Hennene einen Brief im Kloster Olinkhausen. 1491 wird Engelbert von dem Westhove, der Sohn Engelberts des Alten in Letmathe, Drosten zu Iserlohn, mit dem Burghause in Hennen belehnt, 1519 Kaspar, 1548 Volenspit von dem Westhove. 1575 empfängt Henrich von dem Westhove, der letzte seines Namens und Stammes, Haus Hennen zu Lehen vom Grafen Adolph von Neuenar. Seine Frau Margarethe von Wollmerckhausen hat ihm ein Epitaphium in der Kirche setzen lassen.

[1] D aus einem Pergament-Manuscript in Iserlohn. (Siehe Seite 44.)
[2] Wenn von Steinen Hennen eine Filiale von Menden nennt, so muß das auf einer Verwechselung der Namen Hennen und Hemer, die bei ihm auch sonst wiederholt vorkommt, beruhen.

Haus Hennen ging dann in den Besitz der Familie von Clodt (Cloet, Cloith), die in schwarz zwei offene silberne Adlerflügel führen, über, als Henrica, die Tochter Volenspits von dem Westhove, es Henrich von Clodt als Mitgift zubrachte. Es blieb in dieser Familie bis nach 1750, ging dann als heimgefallenes Lehen in den Besitz der Grafen von Bentheim-Tecklenburg zurück und wurde Anfang dieses Jahrhunderts vom Grafen von Fürstenberg-Herdringen angekauft.

Haus Ohle.

Es liegt 20 Minuten nordöstlich von Hennen im Ruhrthale. 1557 ist Eberhard von dem Neuenhove Besitzer des Gutes. 1604 wird der gräflich nassauische Amtmann Johann von Selbach, genannt Loë, von Herzog Wilhelm von Cleve mit Ohle belehnt. Er hatte keine Kinder. Seine Schwester Otte Catharina war verheirathet mit Georg Ludwig von und zu der Heese, kurfürstlich mainzischem Oberstlieutenant und Commandanten der Festung Königstein. Dieser sucht 1660 die Belehnung mit Ohle nach. Sein Sohn, kurmainzischer Geheimer Rath und Burggraf zu Starckenburg, Johann Philipp, wird 1660 durch den Kurfürsten Friedrich Wilhelm von Brandenburg belehnt. Johann Philipp verkauft 1697 sein adliges Haus und Gut zu Ohle an Jobst Edmund von Brabeck zu Letmathe, Hemer, Clusenstein, Söder, Ingenohl, Domkantor zu Hildesheim und Münster, Oberstallmeister und Drosten zu Liebenburg. Weil wegen dessen Confession Bedenken entstanden, wurde er erst 1700 belehnt, unter der Bedingung, daß er nicht in puncto religionis Uneinigkeit erregen dürfte.

Durch einen 1729 zwischen dem Könige von Preußen und dem Grafen von Bentheim geschlossenen Vertrag empfangen letztere das dominium directum über Ohle. Moritz Casimir subinfeudirt den Jobst Edmund von Brabeck 1792. Nach dem Tode des letzteren 1782 wird sein Bruder Werner und, nachdem dieser gestorben, dessen Bruder Friedrich Mauritz 1785 belehnt. Dieser verkauft das Gut 1812 an Karl Heinrich Löbbecke in Hemer. 1864 kam es durch Kauf in den Besitz des Gutsbesitzers Hermann Bimberg in Lenninghausen.

Haus Gerkendahl (früher Gerkyncole).

Es liegt eine Stunde östlich von Hennen im Ruhrthale. Von der alten Burg sind noch die Reste eines Thurmes auf einer von einer Greffte umgebenen Insel vorhanden.

1243 in dem Vergleiche zwischen den Grafen Adolph von der Mark und Diedrich von Jsenberg wird festgesetzt, daß Adolph unter anderem das Haus Gercinole als märkisches Lehen behalten solle. 1344 gehört es Wilm von Daalhusen, geheyten von Halveren (mit dem Kesselhaken im Wappen). 1408 heirathet Drees von Bredenole die Erbin von Gerkendahl, Edeland von Gerkyncole. Diese verpfändet ihr Gut an Degenhard von Letmette, gnt. Küling. 1451 wird Adrian von Ense mit Gerkendahl belehnt. Seine einzige Tochter Pernetta verheirathet sich mit Hinrich von dem Vaerste, der 1461 belehnt wird. Deren Tochter und Erbin Pernetta vermählt sich mit Wilm von Kettler, dem Stifter der Linie Kettler-Gerkendahl. Seitdem vererbte sich Gerkendahl bis Anfang des 19. Jahrhunderts von Vater auf Sohn.

1624 heirathet Gerhard von Kettler Sibilla Raba von Thülen, Erbin zu Brügge, dem Stammsitze einer Seitenlinie der Familie von Kettler. Friedrich Moritz, der 1769 unvermählt starb, vereinigte

noch einmal den ganzen Besitz Gerkendahl, Brügge und Berchum. 1806 wird der Hauptmann Friedrich Wilhelm von Kettler mit Gerkendahl belehnt. Später kam das Gut durch Kauf in den Besitz der Iserlohner Familie Schütte und wurde von dieser an den Kaufmann Gehring in Unna veräußert, dessen Erben noch im Besitze desselben sind. Gerkendahl ist jetzt in der Matrikel der Rittergüter gelöscht.

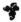

Denkmäler-Verzeichniß der Gemeinde Hennen.

1. Dorf Hennen,
9 Kilometer nordwestlich von Iserlohn.

Kirche[1], evangelisch, romanisch, 12. Jahrhundert,

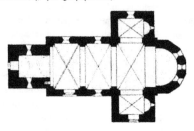

1 : 400

einschiffig, zweijochig, mit Querschiff, halbrunder Apsis, Seitenabsiden und Westthurm. Die Apsis außen mit 7 Seiten des Zwölfecks.

Kreuzgewölbe mit Graten — im westlichen Joche mit Rippen und Schlußstein —, auf Wandpfeilern mit Eckdiensten im Schiff und Ecksäulen am Triumphbogen. Im Thurm Tonne. Die Wandpfeiler mit Kämpfergesimsen, die Ecksäulen mit Würfelkapitellen. Fenster und Schalllöcher rundbogig.

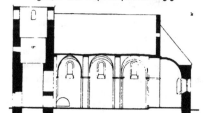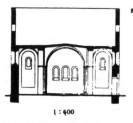

1 : 400 1 : 400

Portale rundbogig. An der Südseite des Schiffs, zum Theil vermauert, mit Ecksäulen; Bogensteine und Rundstab verziert; im Tympanon Lamm Gottes und Engel. (Abbildung

[1] Henniges, Geschichte von Hennen, Seite 16 ff.
[2] Thurm in reconstruirtem Zustande. [3] und [4] nach Aufnahmen von Hartmann, Münster.

nebenstehend.) Am südlichen Quer=
schiff erneuert, Tympanon mit
Kreuz und Sternornamenten,
Schachbrett= und Blattfries. (Ab=
bildung nachstehend.) Eingang
auf der Westseite des Thurmes
erneuert.

Epitaph, Renaissance, von 1580, Säulen=
aufbau mit Figuren=, Relief= und
Wappenschmuck, etwa 4 m hoch.
(Abbildung Tafel 7.)

Malerei [1], romanisch, nach Resten er=
neuert; in der Apsis figürlich, mit
Christus, Maria, Johannes und 4 Evan=
gelistenzeichen; im Schiff Ornamente. (Abbil=
dungen Tafel 7 und 8.)

3 Glocken.

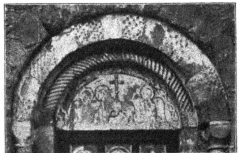

Portal an der Südseite des Schiffes.

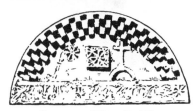

Tympanon am südlichen Querschiff.

1. mit Inschrift: anno 1701 Soli deo gloria
 Franciscus pastor
 philip westhoff Ludwig westhoff kirch-
 meister. 1,05 m Durchmesser;

2. mit Inschrift: Diese glocke ist gegossen als die herren grafen friedrich und carl zu Bent-
 heim u. der herr hauptmann von Kettler und freiherr moritz von Brabeck — kirchenpatronen
 herr cramer und Echelberg prediger und i. D. Dickmann kirchmeister zu Hennen war.
 Im Jahr Christi me fudit Stocky an. 1799. 1,02 m Durchmesser;

3. ohne Inschrift, gothisch, 0,55 m Durchmesser.

2. Haus Gerkendahl,
10 Kilometer nördlich von Iserlohn.

(Besitzer: Koch.)

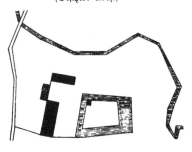

1 : 2500

Ruine eines Eckthurms. (Abbildung vorstehend.)

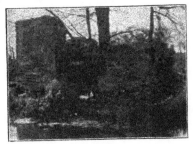

Nordseite.

[1] 1875 und 1889 blosgelegt.

Hennen.

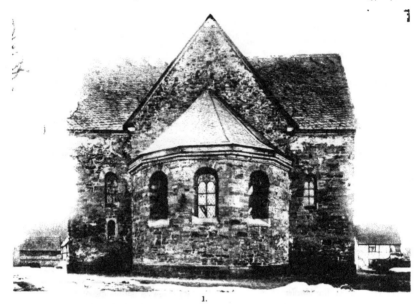

1.

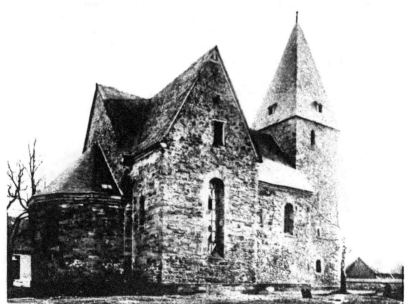

Lichtdruck von B. Kühlen, M.Gladbach. 2. Aufnahmen von A. Ludorff, 1899.

Kirche:
1. Ostansicht; 2. Nordostansicht.

Hennen.

Kreis Iserlohn.

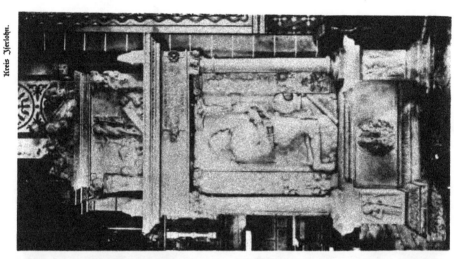

Aufnahmen von A. Ludorff, 1899.

2.

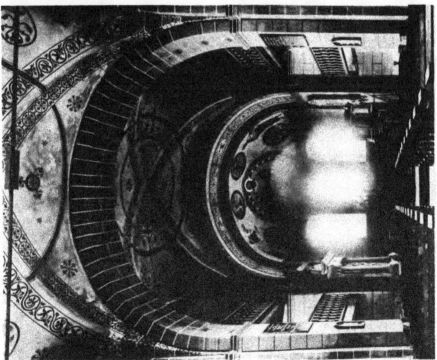

Bau- und Kunstdenkmäler von Westfalen.

Kirche:

Lichtdruck von B. Kühlen, M.Gladbach.

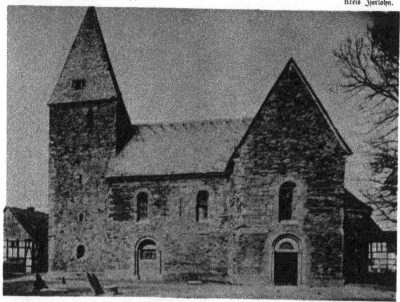

1.

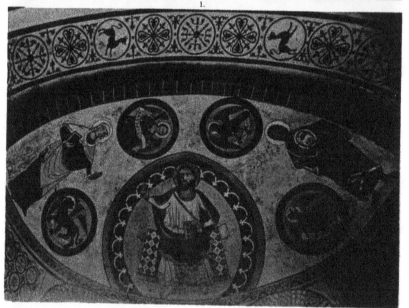

Lich.druck von B. Kühlen, M.Gladbach. 2. Aufnahmen von A. Ludorff. 1899.

Kirche:
1. Südansicht; 2. Chormalerei.

Hohenlimburg.

Quellen und Literatur:

von Steinen, Westphälische Geschichte.
Stangefol, Annales circuli Westphalici.
Cremer, Academische Beiträge zur Jülich- und Bergischen Geschichte.
Derselbe, Geschichte der Grafen und Herren von Limburg.
Archive zu Rheda, von Haus Letmathe.
Heppe, Geschichte der evangelischen Gemeinden der Grafschaft Mark.

Nach der Aechtung und Hinrichtung Friedrichs von Jsenberg wurden dessen festen Schlösser Jsenberg und Nienbrügge durch die Grafen von Geldern, von Cleve und von der Mark, die Vollstrecker der Reichsacht, zerstört. Ein Stück Besitzthum nach dem andern ging verloren. Ein Versuch des Herzogs Heinrich von Limburg, seinem Neffen Diedrich von Jsenberg sein väterliches Erbe mit Waffengewalt zurück= zuerobern, schlug fehl. Heinrich erlitt bei Villigst an der Ruhr eine völlige Niederlage.

Schon zuvor hatte er an der Stelle, wo das Lennethal nach Norden zu breiter wird, das feste Schloß Limburg erbauen lassen, um von diesem festen Stützpunkte aus zu retten, was noch zu retten war. Auch auf einer im Norden gegenüberliegenden Anhöhe, an dem Wege nach Hagen, wurde ein fester Platz, Raffenberg, angelegt. Dieser wurde 1288 von dem Grafen Engelbert II. von der Mark zerstört und gleichzeitig das Schloß Limburg eingenommen in dem Streite wegen der Erbfolge im Herzogthume Limburg, in welchem Graf Eberhard für Brabant, Graf Diedrich von Limburg für Geldern Partei genommen hatte. 1299 wurde Schloß Limburg zurückerobert. In demselben Jahre ließ Graf Eberhard ein castrum auf dem Berge Ecke (Eicke), Limburg gegenüber, bauen, um von dort das Schloß Limburg in Schach zu halten.

1460 hatten die Quaden die niederste Burg in Pfandschaft, die oberste Burg gehörte den Grafen von Neuenar und von Limburg gemeinschaftlich. In demselben Jahre nehmen die Brüder Wilhelm, Heinrich und Diedrich von Limburg ihrem Schwager, dem Grafen Gumprecht von Neuenar, das Schloß Limburg mit gewappneter Hand weg und erlauben 1461 dem Ritter Johann von Nesselrode, Herrn zu Eberstein, und dessen Bruder Bertram, Erbmarschall des Fürstenthums Berg, sich auf der obersten Burg zu Limburg eine Wohnung zu zimmern, zum Lohne dafür, daß sie ihnen bei der Ein= nahme des Schlosses geholfen.

In dem Kriege zwischen Gebhard von Waldburg, genannt Truchseß, und dem Erzbischofe Ernst von Bayern wurde die feste Limburg, die damals dem Grafen von Neuenar gehörte, von einem Heere der kurkölnischen Stände 1584 belagert. Sie mußte capituliren und blieb bis 1611 in den Händen

¹ A aus einem Pergament-Manuscript in Jserlohn. (Siehe Seite 44.)
Ludorff, Bau- und Kunstdenkmäler von Westfalen, Kreis Jserlohn.

des Erzbischofes, trotzdem dieser dem Herzoge Wilhelm von Jülich und Berg versprochen hatte, dieselbe nach der Einnahme alsbald wieder zu räumen.

Der Herzog beschwerte sich wiederholt beim Erzbischofe, forderte die Grafschaft als heimgefallenes Lehen (Graf Adolph von Neuenar war 1589 gestorben), zurück und machte ernste Vorstellungen über die von den Besatzungen in der Umgegend verübten Plünderungen. Der Kurfürst verweigerte die Räumung.

Nach langem Streiten zog endlich 1611 die fremde Besatzung ab, nachdem inzwischen 1592 Arnold von Bentheim vom Herzoge mit Limburg belehnt war.

Das Schloß ist vom Grafen Moritz Casimir um die Mitte des 18. Jahrhunderts ausgebaut. Er ließ an der Stelle, wo früher die Wohnungen der Burgmänner gestanden, ein herrschaftliches Gebäude aufführen.

In Limburg stand ein berühmter Freistuhl. 1313 kommt als Freigraf ein Heinemann dictus Rogge vor.

1544 wird Caspar Niggehof vom Erzbischofe Hermann von Köln mit dem Freistuhle in Limburg belehnt.

Schloß und Freiheit Limburg, zu welcher auch die Nahmer und Oege gehörten, waren ursprünglich in Elsey eingepfarrt. Die Kapelle auf dem Schlosse, Anfangs Eigenthum des Stiftes Elsey, wurde vom letzteren, Anfang des 16. Jahrhunderts, dem gräflichen Haufe übertragen und in der letzten Hälfte des 17. Jahrhunderts zur Pfarrkirche für die Reformirten in Limburg bestimmt. Graf Moritz Casimir ließ 1749 bis 51 eine neue Kirche bauen. Die reformirte Gemeinde zählt ca. 2400 Seelen.

Durch die Einwanderung fremder Arbeiter wurde die Gründung einer katholischen Gemeinde nothwendig. Die katholische Kirche ist erbaut 1863 und 64, der Thurm 1884 und 1885. An katholischen Einwohnern finden sich in Limburg, Elsey, Berchum, Herbeck und Holthausen ungefähr 1900.

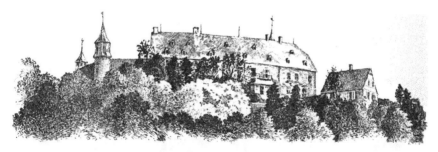

Schloß, Nordwestseite.

Siegel der Gräfin Elisabeth von Hohenlimburg von 1349, im Staatsarchiv zu Münster, Clarenberg 61; Umschrift: S. dne elisebete comitisse de limborg.
(Vergleiche: Westfälische Siegel, I. Heft, 2 Abtheilung, Tafel 31, Nummer 12.)

Denkmäler-Verzeichniß der Gemeinde Hohenlimburg.

Stadt Hohenlimburg,
10 Kilometer südwestlich von Iserlohn.

a) **Kirche**, evangelisch, Renaissance, 18. Jahrhundert,

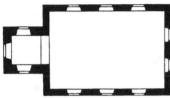

1 : 400

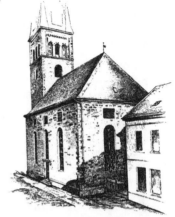

Südostseite.

einschiffig, gerade geschlossen, mit Westthurm.[1] Holzdecke.
 Fenster rundbogig, zwei untere im Thurme rund.
 Thüren an der Süd- und Westseite gerade ge-
schlossen.

Kanzel, Spätrenaissance (Rokoko), geschnitzt, 2,62 m hoch.
 (Abbildung nachstehend.)

Schüssel, spätgothisch, von Bronze, getrieben, mit Adam
 und Eva, 39 cm Durchmesser mit Rand. (Abbil-
 dung nachstehend.)

Glocken, neu.

Boden der Schüssel.

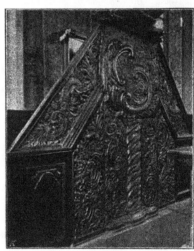

Kanzel.

[1] Oberes Geschoß neu.

b) **Schloß.** Besitzer: Fürst von Bentheim-Rheda.

Anlage vom 13. Jahrhundert, spätgothisch und Renaissance.

1 : 2500

Gebäude einfach, mit Bergfried und Thorhaus; Wehrgang mit Eckthürmen. (Abbildungen Tafel 9 und 10, Seite 32 und nachstehend.)

Portal, spätgothisch, von 1549, an der Nordwestseite des Haupthofes. (Abbildung Tafel 11.)

Brunnenhaus, Renaissance, von 1749, von Schmiedeeisen, mit Wetterfahne. (Abbildung Tafel 11.)

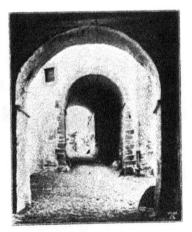

Thorweg.

Hohenlimburg.

Bau. und Kunstdenkmäler von Westfalen.

Kreis Iserlohn.

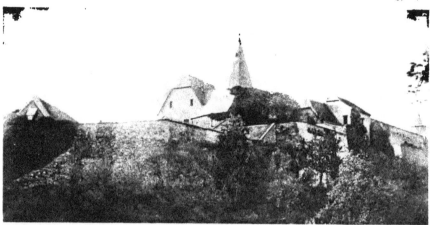

1

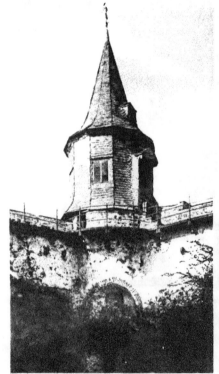

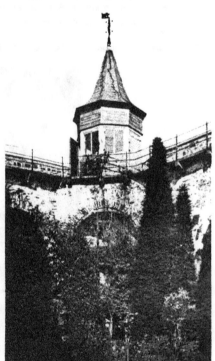

Lichtdruck von B. Kühlen, M.=Gladbach.

Aufnahmen von A. Ludorff, 1899.

2.

3.

Schloß, (Fürst von Bentheim=Rheda):
1. Südansicht; 2. und 3. Wehrgang.

Kreis Iserlohn.

Hohenlimburg.

Bau- und Kunstdenkmäler von Westfalen.

Aufnahmen von H. Ludorff, 1899.

Schloß. (Fürst von Bentheim-Rheda):
1. Bergfried, Nordansicht; 2. Bergfried, Südansicht.

Lichtdruck von B. Kühlen, M.Gladbach.

Hohenlimburg.

Kreis Iferlohn.

Bau- und Kunstdenkmäler von Westfalen.

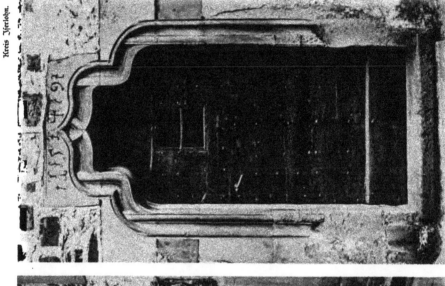

2.

Aufnahmen von A. Ludorff. 1899.

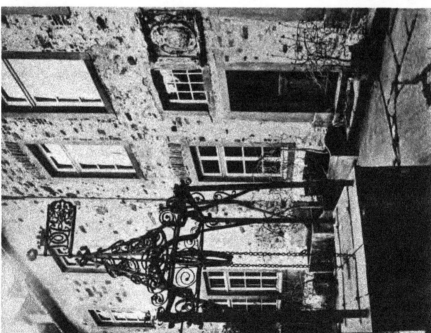

1.

Lichtdruck von B. Kühlen, M.Gladbach.

Schloß. (Fürst von Bentheim-Rheda):
1. Brunnenhaus; 2. Portal im Nordwestflügel.

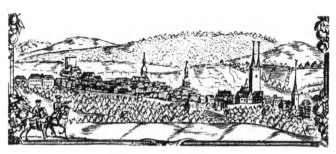

Ansicht der Stadt von Nordwesten.[2]

Iserlohn. (Alte Namensformen: Loon, Iserenlon, Ysernlon, Lon.)

Quellen und Literatur:

von Steinen, III. Stück, Historie des Amtes Iserlohn.
Stangefol, Annales circuli Westphalici.
Liebrecht, Topogr.-statist. Beschreibung des Regierungs-Bezirks Arnsberg.
Overweg, Statistische Beschreibung des Kreises Iserlohn.
G. Natorp, Die Grafschaft Mark.
Fr. Woeste, Iserlohn und Umgegend.
Derselbe: Nachrichten über die evangelische Stadtgemeinde zu Iserlohn (Manuscript).
Groscurth, Veröffentlichungen aus der Vergangenheit Iserlohns in Iserlohner Zeitungen.
Giffenich, Historisch-statistische Nachrichten von der Stadt Iserlohn.
A. Lecke, Chronik von Iserlohn.
Jahresbericht der Iserlohner Handelskammer.
Verwaltungsberichte des Kreises Iserlohn.

Die Stadt Iserlohn liegt ziemlich im Mittelpunkte des Kreises. Rings von bewaldeten Bergen eingeschlossen, hat sie ihre Verkehrswege nach Westen durch die Grüne, im Norden durch das Baarthal, im Osten durch die Landstraßen, die nach Hemer und Westig führen.

Schon 1278 wird Iserlohn oppidum genannt. Graf Eberhard II. von Altena hatte die Stadt befestigt. In dem Frieden, den er mit Erzbischof Siegfried II. abschloß, mußte er sich verpflichten, die ohne herzogliche Erlaubniß angelegte Befestigung der Stadt wieder zu beseitigen, die indessen bald darnach wieder hergestellt wurde.

An der Stadtmauer standen zwei mächtige Thürme, der eine dort, wo noch heute ein Häuser-complex „am dicken Churm" heißt, der andere, der sogenannte Pulverthurm, an der Kirchtreppe. Letzterer wurde 1798 abgerissen. An der Stadtmauer lagen mehrere stattliche Burghäuser. Bei der

[1] J aus einem Pergament-Manuscript in Iserlohn. (Siehe Seite 44.)
[2] Nach einem Kupferstich im Besitze des Herrn Commerzienraths Schmöle zu Iserlohn.

Kirchpforte das Werminghauser Steinhaus,[1] welches 1437 von Engelbert von dem Westhove zu Letmathe angekauft ward. Im Osten das Kump'sche, auf dem Ohl das Klepping'sche, zwischen Westerthor und Kirche das Darnhagen'sche, das später den von Romberg in Edelburg gehörte, und andere. Von allen diesen alten Häusern ist keine Spur mehr vorhanden.

Neben der Stadt befand sich ein Freigericht. Nach alter Volkssage soll die Dingstätte am Nordlon, einer Anhöhe neben der alten Syburger Straße, gelegen haben. 1400 war dort Gerken von Vinckinck, 1458 Eberhard Kloet Freigraf.

Unter den kirchlichen Gebäuden soll die Kirchspielskirche die älteste sein.[2]

Die Advocatie über die Kirche und die Personen und Sachen, die zum Altare gehörten, hatten die westfälischen Grafen.

Daß die Gemeinde sehr alt ist, bezeugt eine Urkunde von 1233.[3] Iserlohn war schon damals der Sitz eines Dekanats. Vor der Reformation, deren Einführung 1526 begann, war es die Hauptkirche, an welcher ein Dechant, vier Canonici und 7 Vicare, entsprechend den 7 Vicarien, die in Iserlohn vorhanden waren, amtirten. Die alte Parochie umfaßte außer der Stadt und dem, was noch heute zur Kirchspielsgemeinde gehört, auch Evingsen und Oestrich. Altarhörige der Iserlohner Parochialkirche fanden sich auch in andern Parochien, z. B. in Affeln, Altena, Attendorn, Breckerfeld, Lüdenscheid und Wiblingwerde.

Jetzt sind in der Kirchspielgemeinde eingepfarrt folgende außerhalb Iserlohns liegende Ortschaften: Ihmert, Frönsberg, Calle, Kesbern, Löffel, Barendorf, Leckingsen, Dröschede, Gerlingsen und Iserlohner Heide mit einer Seelenzahl von 4500. Die Kirche ist 1894 und 1895 reparirt.

An der Stelle, wo jetzt die Stadtkirche steht, soll um 1330 eine Kapelle St. Cosmae et Damiani gestanden haben und auch noch eine zweite, vielleicht eine Burgkapelle. Bei der großen Feuersbrunst 1510 brannten die beiden Thürme der Stadtkirche ab. Unter ihren Glocken war die Panzerglocke, die beim Tode der Mitglieder der Panzerzunft geläutet wurde. In der Kirche steht das Standbild des Grafen Engelbert III. Das Akrostichon einer Inschrift am Altare wies die Jahreszahl 1650 nach.[4] Der Altaraufsatz, der auf seiner Rückseite die Lebensgeschichte der Jungfrau Maria darstellte (die Bilder sind jetzt an der nördlichen Chorwand aufgehängt), muß aber aus vorreformatorischer Zeit stammen.

1879 und 80 wurde die Kirche einer gründlichen Erneuerung unterzogen. Die Seelenzahl der obersten Stadtgemeinde beträgt 14710.

Die reformirte Kirche wurde 1718 vollendet. Die reformirte Gemeinde zählt 1800 Seelen.

1745 erlaubte Friedrich der Große der durch Zuzug fremder Arbeiter vergrößerten katholischen Gemeinde, eine Kapelle zu erbauen. 1748 wurde die Kirche vollendet. Das Schiff derselben mußte

[1] Falsch Woeste, der es im Osten der Stadt sucht. — von Steinen führt auch ein Haus einer Familie von Dolenspit an. Eine Familie dieses Namens ist aber nie im Kreise Iserlohn ansässig gewesen. Dolenspit kömmt nur als Vorname in der Familie von dem Westhove vor und zwar um 1550 bei Dolenspit von dem Westhove, Herrn zu Hennen, Rödinghausen und Heidemühle, dessen Mutter Elisabeth eine geborene von Dolenspit war.

[2] Was von Josephson in seiner Chronik und anderen über die Erbauung dieser Kirche durch Wittekind geschrieben ist, bedarf wohl kaum der Widerlegung.

[3] von Steinen, I, 816. Seiberz, Westfälisches Urkundenbuch Nr. 665, Seite 277.

[4] Der unschöne, wahrscheinlich 1650 angefertigte Untersatz, auf welchem die Inschrift sich befand (er trug in Goldbuchstaben auf schwarzem Grunde die 5 Hauptstücke des lutherischen Katechismus), ist bei der nacherwähnten Erneuerung entfernt.

wegen Bodenfenkungen 1874 abgebrochen werden. Der Churm wurde 1894 gefprengt. Die neue katholifche Kirche ift 1891 bis 1895 erbaut. Die Gemeinde zählt 8460 Seelen.

Das auf der Stadtmauer nahe der oberften Stadtkirche ftehende Haus — 1609 vom Rath gebaut — war über 200 Jahre lang das Schulhaus des »Lyceum Iferlohnenfe«, einer zeitweife blühenden ev.=luth. lateinifchen Schule.

In den zahllofen Kämpfen des Mittelalters hatte auch Iferlohn fchwer zu leiden. 1599 wurde die Stadt von den Spaniern und Heffen erobert und gebrandfchatzt. 1622 wurde fie von dem Grafen von Berg, 1623 im jülich=clevifchen Erbfolgeftreite von den Spaniern eingenommen. 1632, im dreißigjährigen Kriege, ward fie vom General von Bönninghaufen geplündert. 1672 bis 1673 legte Curenne eine Befatzung von 500 Mann hinein. 1679 rückte ein Regiment Franzofen ein. Zahllofe Brände verheerten die Stadt 1510, 1616, 1677, 1712. 1616 wüthete in Iferlohn die Peft.

Schon vor der Mitte des 11. Jahrhunderts hatte die Stadt das Münzrecht, alfo ohne Zweifel auch einen Markt. Sie gehörte zur Hanfa und zwar zu dem kölnifchen Quartier. Köln hatte mit den benachbarten clevifch=märkifchen und weftfälifchen Städten einen Bund „wegen der Commerzien" gemacht. Diefe ihre Bundesftädte brachte Köln mit zur Hanfa. Aber nicht alle Städte hatten im Hanfabunde Sitz und Stimme.

Schon in frühfter Zeit war in und um Iferlohn der Bergbau im Betrieb. von Steinen führt eine Reihe von Urkunden an (Stück III, Seite 896 ff.), in welchen der Stadt Freiheiten und Gerechtfame verliehen, bezw. beftätigt werden.

Das Ende des 14. Jahrhunderts, unter der Regierung des Grafen Engelbert III. (1349 bis 1391), der neben feinen ans Abenteuerliche grenzenden Kriegsfahrten noch Zeit gefunden haben muß, für das Wohl feiner Unterthanen zu forgen, fcheint für Iferlohn eine befondere Blüthezeit gewefen zu fein. Fromme Stiftungen aus jener Zeit, fo wie der im Verhältniß zu der damals geringen Ein= wohnerzahl große Weinverbrauch (200 Fuder) fprechen neben anderem auch für den Wohlftand der damaligen Bürgerfchaft.

Ihre Induftrie reicht bis tief ins Mittelalter hinein. Unter ihren Zünften war die der Panzer= macher die bedeutendfte. Die hier verfertigten Panzer beftanden nicht aus Eifenplatten, fondern aus Drahtringen. Als die Panzer außer Kurs kamen, trat die Drahtfabrikation an die Stelle und feit 1700 die Nähnadelfabriken. 1729 wurde die erfte Meffingwaaren=Fabrik angelegt. Später kamen Seiden= und Wollen=Webereien hinzu. Gegen= wärtig ift die Fabrikation von Eifenwaaren der hauptfächlichfte Indu= ftriezweig Iferlohns.

Iferlohn hatte nach der Perfonenftandsaufnahme im Novem= ber 1896 an Einwohnern:

a) für den Stadtbezirk 23 875,

b) für die Obergrüne 1290, zufammen 25 165.

Davon find 16 280 evangelifch, 8 460 katholifch, 320 jüdifch und 105 Andersgläubige.

[1] Siegel vom Dekanat und Capitel in Iferlohn von 1340, im Staatsarchiv zu Münfter, Oehlinghaufen 323; Umfchrift: S. decanatus et capituli in isrenlonn. (Vergleiche: Weftfälifche Siegel, III. Heft, Cafel 122, Nummer 4.)

Siegel der Stadt Jserlohn, aus der Sammlung von H. Walte in Hannover.
Umschrift: Sigillum opidi isere ... lon. (Vergleiche: Westfälische Siegel, II. Heft, 2. Abtheilung, Tafel 73, Nummer 4.)

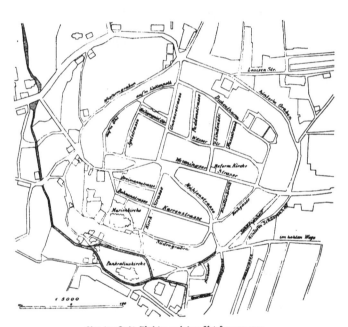

Plan der Stadt Jserlohn nach dem Kataster von 1830.

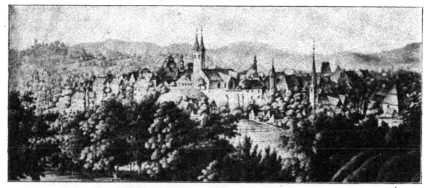

Ansicht der Stadt von Südwesten, aus dem 18. Jahrhundert, nach einer Lithographie im Besitze des Herrn Commerzienrath Schmöle in Iserlohn.

Denkmäler-Verzeichniß der Stadt Iserlohn.

1. Obere Stadtgemeinde (Marienkirche).

Kirche[1], evangelisch, romanisch, Uebergang und gothisch,

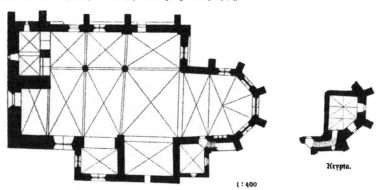

Krypta.

1 : 400

zweischiffige, zweijochige Hallenkirche mit Querschiff; Chor einjochig mit ⁵⁄₈ Schluß. Westliche Thurmhallen, die nördliche zweitheilig mit Doppelthurm. Kapellenartiger Anbau an der Südseite des Schiffes. Sakristei an der Südseite des Chores. Unregelmäßige Krypta unter dem südöstlichen Theile des Chores.

[1] Lübke, Westfalen, Seite 293. — Lotz, Deutschland, Seite 315. — Otte, Kunstarchäologie, Band II, Seite 207 und 426. — 1891 erneuert.

Ludorff, Bau- und Kunstdenkmäler von Westfalen, Kreis Iserlohn.

Strebepfeiler an der Nordseite[1] und am Chor.

Kreuzgewölbe mit Rippen und Schlußsteinen zwischen rundbogigen Gurten, auf achtseitigen Säulen, Wandpfeilern und Konsolen; in der nördlichen Churmhalle, Sakristei und Krypta Kreuzgewölbe mit Graten.

Fenster[2] spitzbogig, zweitheilig mit Maßwerk. Das Ostfenster dreitheilig. Schalllöcher[3] eintheilig, rundbogig.

Portale gerade geschlossen; das nördliche frühgothisch mit Ecksäulen, im Tympanon unter romanischem Bogen Maßwerk und Christuskopf. (Abbildung nachstehend.)

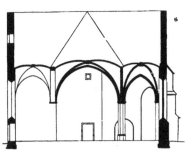

Querschnitt.

1 : 400.

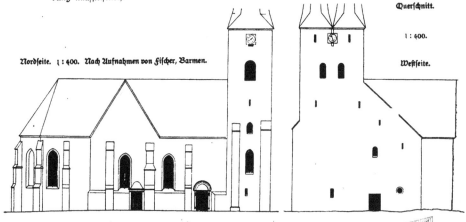

Nordseite. 1 : 400. Nach Aufnahmen von Fischer, Barmen.

Westseite.

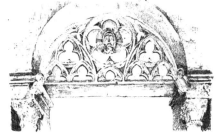

Sedilien[4], gothisch, von Stein, dreitheilig, mit Maßwerk, an der Südseite des Chores; 2,47 m lang, 2,40 m hoch. (Abbildung nebenstehend.)

Sedilien.

[1] bis [3] 1891 erneuert. Rundfenster im Querschiff, eintheiliges Fenster der Nordseite und Theilsäulen der Schalllöcher neu.

[4] Lübke, Westfalen, Seite 509. Lotz, Deutschland, Seite 315.

Sakramentshäuschen [1], gothisch, Rest, gerade geschlossene Giebelbekrönung mit Maßwerk, 68/86 cm groß.

Nische, gothisch, mit Maßwerk, an der Südost=
seite des Chores, 1,38 m hoch,
0,67 m breit.

Altarmensa, gothisch, von Stein, mit Maß=
werk an 3 Seiten; 2,18 m lang,
1,23 m breit, 1,16 m hoch. (Abbil=
dung nebenstehend.)

Klappaltaraufsatz [2], spätgothisch, 15. Jahr=
hundert, von Holz, geschnitzt; über
Maßwerkfries 18 Nischen mit Figu=
ren, im Mittheil Kreuzigungs=
gruppe, unter Baldachinen. Klappe 1,37 m lang, 1,34 m hoch. Figuren 40 bis 45 cm hoch.
(Abbildungen Tafel 15, 17 und 18.)

Hälfte der Vorderseite.

Chorstuhl [3], spätgothisch, einreihig, fünfsitzig, geschnitzt, Seitenstück und Sitze mit Figuren und Reliefs;
4,10 m lang, 3 m hoch. (Abbildungen Tafel 15, Seite 7 und nebenstehend.)

Ritterfigur [4] (Engelbert von der Mark?), spätgothisch, von Holz, 2,30 m hoch.
(Abbildung Tafel 16.)

2 Figuren, Kardinal und Ritter, gothisch, von Holz, früher auf den Klappen
des Altares, 42 cm hoch. (Abbildungen Tafel 16.)

Kelch, gothisch, von Silber, Fuß achttheilig,
Knauf mit 6 viereckigen Knöpfen,
20 1/2 cm hoch. Auf der Patene
eingravirter Salvator. (Abbildung
nebenstehend.)

2 Kelche, Renaissance (Rokoko), 17. Jahr=
hundert, von Silber, vergoldet, mit
Aehren und Trauben; 26 1/2 cm
hoch. (Abbildungen nachstehend:
Figur 1 und 3.)

Kelch, Renaissance, von 1787, von Silber,
vergoldet, 24 1/2 cm hoch. (Ab=
bildung nachstehend: Figur 2.)

Salvator.
(Natürliche Größe.)

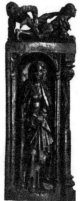

Chorstuhlseite.

3 Tafelgemälde, frühere Rückwände der Altarklappen, gothisch, 15. Jahrhundert, mit Darstellungen
aus dem Leben Jesu und Mariä: Verkündigung, Geburt, Beschneidung, Anbetung, Dar=

[1] An der westlichen Kirchhofsmauer aufgestellt.
[2] Lübke, Westfalen, Seite 388. — Lotz, Deutschland, Seite 315. — Otte, Kunstarchäologie, Band II, Seite 607
und 748. — Predella und Rückwände erneuert.
[3] Lübke, Westfalen, Seite 407. — Lotz, Deutschland, Seite 315. — Otte, Kunstarchäologie, Band I, Seite 290.
— Vorderseite, Rückwand und Verdachung neu.
[4] Lübke, Westfalen, Seite 400. — Lotz, Deutschland, Seite 315.

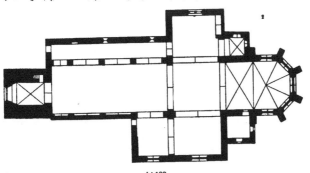

1 2 3

bringung, Flucht, Kindermord und Tod Marias; je 60/61 cm groß. (Abbildungen Tafel 19 und 20.)

Glocken, neu.

2. Kirchspielgemeinde (Pancratiuskirche).

Kirche[1], evangelisch, romanisch, Uebergang und gothisch,

1 : 400

zweischiffige Basilika mit Querschiff und Westthurm. Chor einjochig mit ⁵/₈ Schluß. Anbau an der Südseite des Schiffes. Kapelle an der Nordseite, Sakristei an der Südseite des Chores. Strebepfeiler am Chor.

[1] Lübke, Westfalen, Seite 216. — Lotz, Deutschland, Seite 315. — Otte, Kunstarchäologie, Band II, Seite 207.

[2] In der Sakristei fehlt die Angabe des Kreuzgewölbes. In der nördlichen Kapelle sind die Gratlinien nicht durchlaufend. Die Ausmauerung der Oeffnungen des früheren südlichen Seitenschiffes ist neu.

Kreuzgewölbe mit Rippen und Schlußsteinen im Chor und in der Sakristei auf Konsolen, im Churm mit Graten; in der nördlichen Kapelle kuppelartiges Gewölbe. Holzdecken in den Schiffen auf spitzbogigen Gurtbögen. Spitzbogige Altarnische im nördlichen Querschiff.

Fenster spitzbogig, zweitheilig, mit Maßwerk; das Ostfenster, südliches und nördliches Querschiff=fenster dreitheilig. Fenster im nördlichen Seiten=schiff rundbogig. Schalllöcher spitzbogig.

Portale gerade geschlossen. Westportal rund=bogig.

Sedilien[1], gothisch, von Stein, dreitheilig, mit Maßwerk, an der Südseite des Chores; 2,22 m lang, 2,10 m hoch. (Abbildung nebenstehend.)

Sakramentshäuschen, gothisch, mit Giebelaufsatz, 1,54 m hoch, 0,71 m breit; Oeffnung 60/42 cm groß.

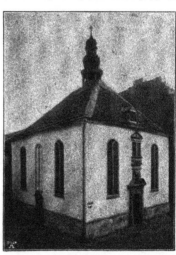

Klappaltaraufsatz[2], spätgothisch, von Holz, geschnitzt; unter Baldachinen 5 Darstellungen der Leidens=geschichte: Verspottung, Kreuztragung, Kreuzigung, Kreuzabnahme und Grablegung. Predella mit Maßwerkfries, 64 cm hoch. Aufsatz 2,41 m lang, 1,84 m hoch. (Abbildungen Tafel 23.)

Kronleuchter, Renaissance, von 1752, von Bronze, zweireihig, zwölfarmig, 58 cm hoch.

4 Glocken mit Inschriften:

1. **Beatus Pancracius ora pro nobis. Agnus dei qui tolis peca mundim** (?) 0,65 m Durchmesser.

2.—4. neu.

3. Reformirte Gemeinde.

Kirche, Renaissance, 18. Jahrhundert,

1 : 400

[1] Lübke, Westfalen, Seite 309. — Lotz, Deutschland Seite 315.

[2] Lübke, Westfalen, Seite 394. — Lotz, Deutschland, Seite 315. — Reliefs erneuert, Klappen neu.

Südwestansicht.

einſchiffig, gerade geſchloſſen, mit Dachreiter.

Holzdecke.

Fenſter rundbogig, zweitheilig mit Maßwerk.

Portal der Südſeite rundbogig, mit Pfeilereinfaſſung, Verdachung, Wappenauffaß und Inſchrift über dem Portalfenſter. Portal der Weſtſeite, gerade geſchloſſen mit Verdachung und Inſchrift.

Glocken mit Inſchriften, unzugänglich, von 1732 und 1737, 54 und 66 cm Durchmeſſer.

4. Katholiſche Gemeinde.

Kirche, neu.

Pieta, gothiſch, von Holz, 58 cm hoch.

Monſtranzfuß, Renaiſſance, von Silber, getrieben, mit Emaillebild und Engelköpfen, längliche Vierpaß- form; 21/15 cm groß.

5. Privatbeſitz.

(Eſſlinger:)

Truhe, frührenaiſſance, von Holz, geſchnißt, 4 Füllungen [1] mit Wappen, Mittelrelief mit Bruſtbild und Jahreszahl 1550; 2,13 m lang, 0,71 m breit, 1 m hoch. (Abbildung Tafel 24.)

Kaſten, frührenaiſſance, von Holz, 4 geſchnißte Füllungen mit Ranken, Figurenſchmuck und Jahres- zahl 1542. 59 cm lang, 42 cm breit, 21 cm hoch. (Abbildungen Tafel 24, Seite 23 und nachſtehend.)

Füllung, Renaiſſance, von Holz, geſchnißt, mit Adam und Eva, 28½ cm breit, 49 cm hoch. (Abbil- dung Seite 26.)

(Großcurth:)

Pergament-Manuſcript, gothiſch, Reſt eines Chorbuches, mit farbigen Initialen. (Abbildungen in den Ueberſchriften.)

[1] 2 Füllungen ſind neu.

Bau- und Kunstdenkmäler von Westfalen.

Kreis Iserlohn.

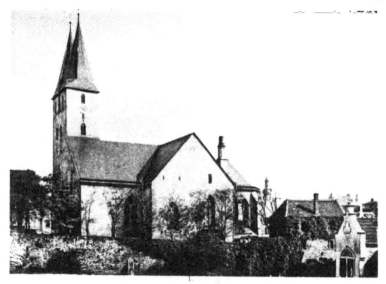

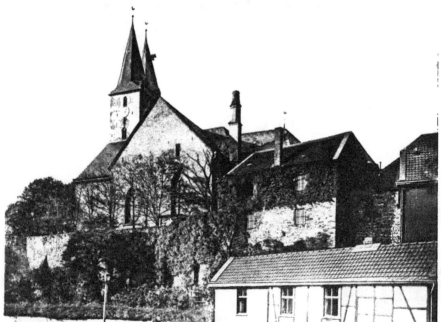

Lichtdruck von B. Kühlen, M.Gladbach.

2.

Aufnahmen von A. Ludorff, 1899.

·Marienkirche:
1. Südwestansicht; 2. Südostansicht.

Jserlohn.

Bau- und Kunstdenkmäler von Westfalen.

Kreis Jserlohn.

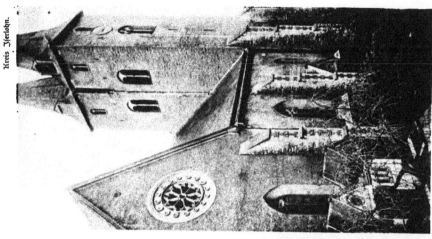

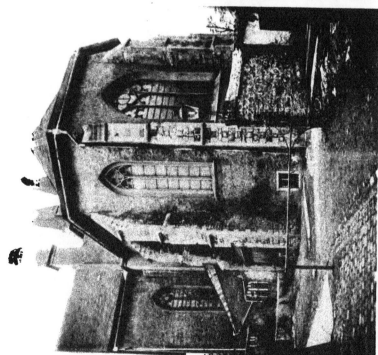

Aufnahmen von A. Ludorff, 1899.

2.

1.

Marienkirche:
1. Südostansicht; 2. Nordostansicht.

Lichtdruck von B. Kühlen, M.-Gladbach.

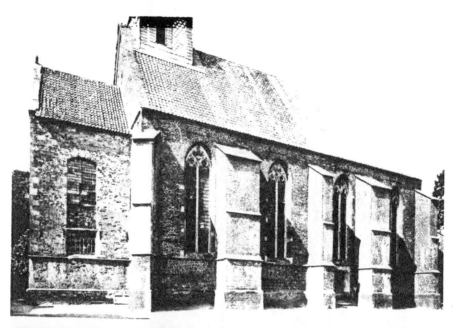

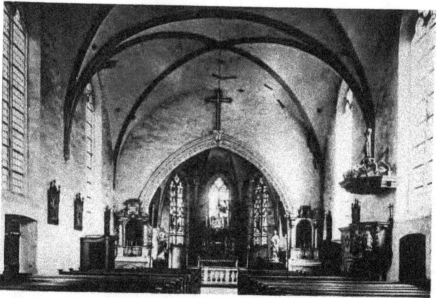

Jserlohn.

Bau- und Kunstdenkmäler von Westfalen.

Kreis Jserlohn.

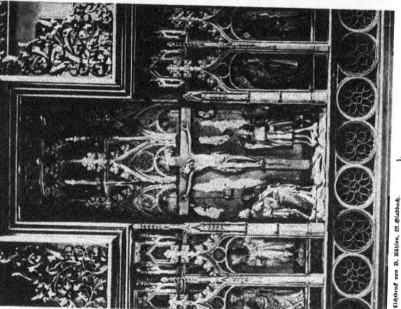

Aufnahmen von A. Ludorff, 1899.

2.

Lichtdruck von B. Kühlen, M. Gladbach.

1.

Marienkirche:
1. Altar; 2. Chorstuhl.

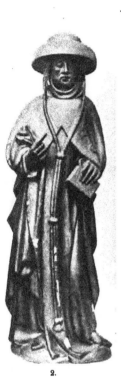

2.

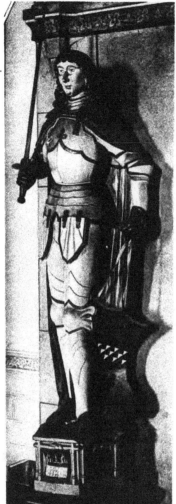

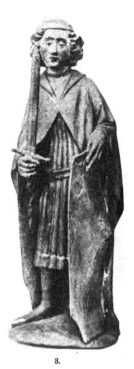

3.

Lichtdruck von B. Kühlen, M.Gladbach.

1.

Aufnahmen von K. Ludorff, 1899.

Marienkirche:
1. Graf Engelbert III.; 2. und 3. Altarfiguren.

J\erlohn.

Bau- und Kunstdenkmäler von Westfalen.

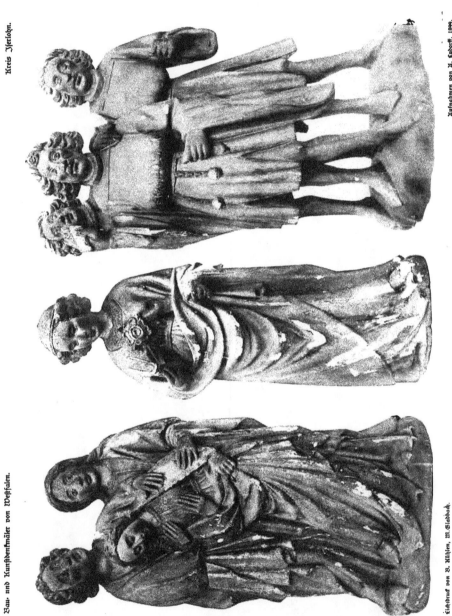

Aufnahmen von A. Ludorff, 1899.

Marienkirche: Altarfiguren.

Lichtdruck von B. Kühlen, M.Gladbach.

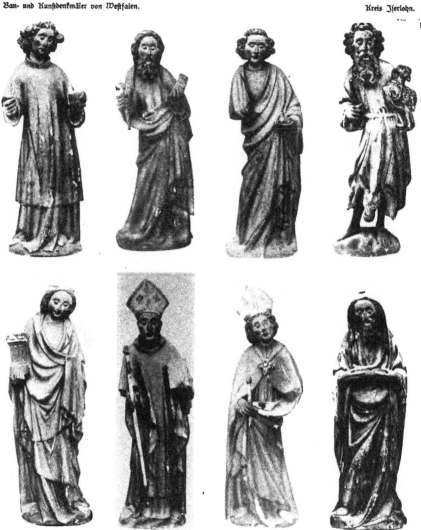

Lichtdruck von B. Kühlen, M.Gladbach. Aufnahmen von A. Ludorff, 1899.

Marienkirche: Altarfiguren.

Iserlohn.

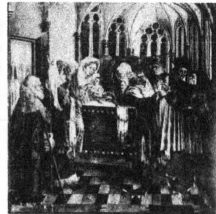
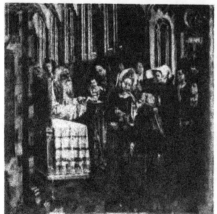

Lichtdruck von B. Kühlen, M.Gladbach

Aufnahmen von A. Ludorff, 1899.

Marienkirche: Altarbilder.

Iserlohn.

Bau- und Kunstdenkmäler von Westfalen.

Kreis Iserlohn.

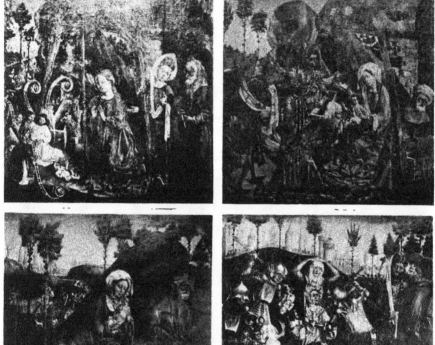

Lichtdruck von B. Kühlen, M.Gladbach.

Aufnahmen von K. Ludorff, 1899.

Marienkirche: Altarbilder.

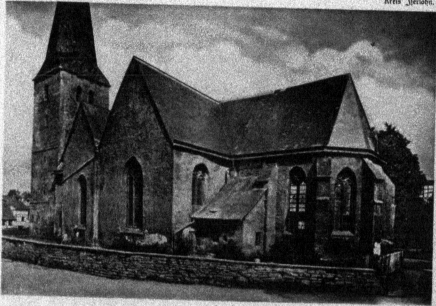

1.

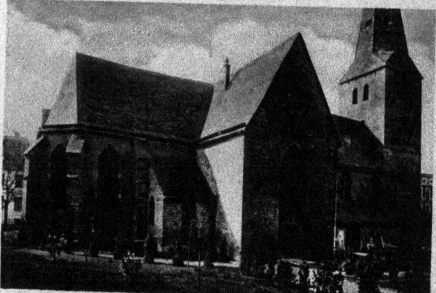

Lichtdruck von B. Kühlen, M.Gladbach.

2.

Aufnahmen von A. Ludorff, 1899.

Pankratiuskirche:
1. Südostansicht; 2. Nordostansicht.

Iferlohn.

Bau- und Kunstdenkmäler von Westfalen.

Kreis Iferlohn.

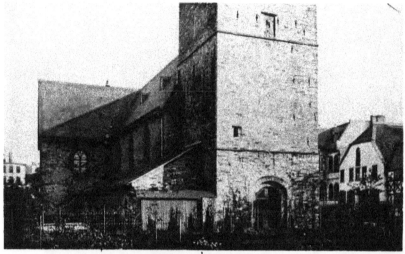

1.

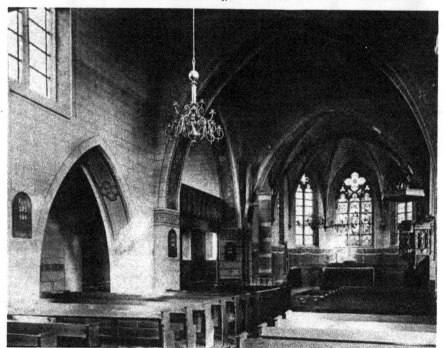

Lichtdruck von B. Kühlen, M.Gladbach.

2.

Aufnahmen von H. Ludorff, 1899.

Pankratiuskirche:
1. Nordwestansicht; 2. Innenansicht.

Bau- und Kunstdenkmäler von Westfalen.

Kreis Iserlohn.

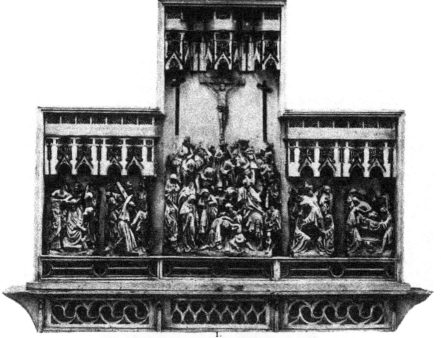

1.

Lichtdruck von B. Kühlen, M.Gladbach.

2.

Aufnahmen von R. Ludorff, 1899.

Pankratiuskirche:
1. und 2. Altar und Detail.

Iserlohn.

Bau- und Kunstdenkmäler von Westfalen.

Kreis Iserlohn.

1.

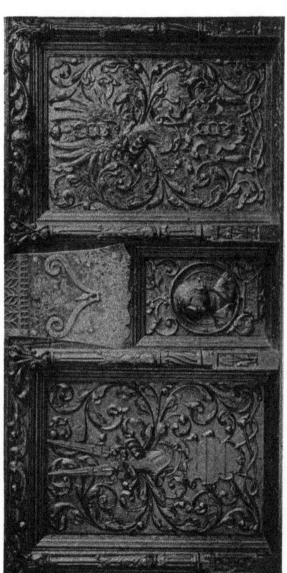

2.

Aufnahmen von A. Ludorff, 1899.

Lichtdruck von B. Kühlen, M.Gladbach.

1. Kasten. 2. Truhe. (Sstlingen?)

Letmathe.

Alte Namensformen: Lechineck, Letmed und andere.

Quellen und Literatur:

von Steinen, Westphälische Geschichte.
Seiberg, Urkunden.
Fahne, Westphälische Geschlechter.
Kampschulte, Kirchliche Statistik.
Haus Letmather Archiv.
Mittheilungen des Pastor Klagges in Letmathe.

Letmathe war ein alter Haupthof (curtis). Laut einer Urkunde von 1036 überläßt die Abtei Werden verschiedene Güter zu Dalewick und Letneth dem Grafen Hermann zu Werl.[2]

Die Kirche in Letmathe wird zuerst erwähnt in dem Liber decimarum aus dem 13. Jahrhundert.[3]

Nach demselben gehörte sie zur Dekanei Lüdenscheid.

Als Kirche ad Sanctum Kilianum kommt sie 1323 in einem vom Bischofe Stephanus zu Lübeck ausgestellten Ablaßbriefe vor.

Nach alter Ueberlieferung soll in dem sogenannten langen Garten an der Lenne ein Kloster gestanden haben. Die alte Kirche war also vielleicht eine Klosterkirche, in welcher Mönche aus dem Kloster Werden den Gottesdienst hielten. Gegen Ende des 17. Jahrhunderts war die Kirche so baufällig, daß Ludolf Wolter von Brabeck, Domscholaster in Hildesheim, die halbe Kirche niederreißen und neu aufbauen ließ. Als dieser Bau schon 1691 wieder einzustürzen drohte, ließ der Fürstbischof von Hildesheim Jobst Edmund von Brabeck 1692 die Gewölbe erneuern und den Glockenthurm neu aufführen. Der Churm und der damals erneuerte Theil stehen noch heute. Der älteste Theil der Kirche ist 1878 niedergelegt und neu aufgebaut.

Die ehemals kleine katholische Gemeinde ist auf 4500 Seelen angewachsen.

[1] Aus einem Pergament-Manuscript in Iserlohn. (Siehe Seite 44.)
[2] Seiberg, Urkunden, Arnsberg 1839, Seite 28.
[3] Binterim und Mooren, Alte und neue Erzdiöcese Köln. Mainz 1828.

Die anfangs geringe Zahl von evangelischen Familien, zuerst in Oestrich eingepfarrt, war 1870 auf 740 Seelen angewachsen.

1875 kam die Abtrennung von Oestrich zu stande. Eine 1875 von dem damaligen Besitzer des Gutes Letmathe, Carl Overweg, und der Frau Commercienrath Ebbinghaus zu Letmathe der Gemeinde erbaute Kirche wurde 1876 geweiht.

Die Seelenzahl der evangelischen Gemeinde beläuft sich auf 1183.

Haus Letmathe.

Als seine ältesten Besitzer sind die Herrn von Letmathe, gnt. Küling, bekannt, welche in Silber und Gold, unter einem aus einem geschachteten Querbalken hervorwachsenden Löwen, drei Kaulquappen (Külinge) im Wappen führen. [1]

1233 ist Albrecht von Lethmede Burgmann in Limburg. 1344 überträgt Hunolt von Letmathe dem Grafen Engelbert von der Mark das Oeffnungsrecht in Haus Letmathe. Gegen Ende des 14. Jahrhunderts verpfänden sie wiederholt ihre Güter. 1396 belehnt Graf Diedrich zu der Mark den Henrich von dem Ahuyß mit Letmathe. 1409 wird es von Everhard Herrn zu Limburg dem Engelbert von dem Westhove, der zum Burggrafen in Limburg ernannt war, verpfändet. Dieser Engelbert war Hogräfe, Droste (1419) und Burggraf von Limburg (1429), Drost zu Iserlohn seit 1431. 1441 heißt er in den Urkunden dey alde droste tor tyt to Lon. 1431 sagt er dem Grafen Arnold von Geldern Fehde an. Er war verheirathet mit Jutte von Neuhoff, in zweiter Ehe mit Lyse von Letmete, genannt Küling. Die von dem Westhove siegeln mit zwei hängenden Adlerflügeln. 1441 erbten Ritter Evert Quade und seine Brüder und Johann von Scheidingen Haus Letmathe von ihrem Oheim, Grafen Evert von Limburg. 1450 wird es von Aliff Quaede an Johann von de Huyß, den Marschall des Herzogs von Jülich und zu dem Berge, verkauft. 1521 geben Johann Qwaidt zu Buschfeld und seine Frau Paelze von Frense dem Georg von dem Westhove einen Losbrief über Haus Letmathe. 1527 wird der Letztgenannte vom Herzog Johann zu Cleve mit Haus Letmathe belehnt und ebenso 1556 dessen Sohn Georg vom Herzoge Wilhelm. Als Georg von dem Westhove 1596 ohne Leibeserben starb, wird Johann von Brabeck, der Sohn seiner Schwester Kiliane, Wittwe von Brabeck, belehnt. Das Wappen der von Brabeck hat in Schwarz drei goldene Wolfsangeln. Auf dem Helme entweder einen schwarzen und einen goldenen Tournier-Wulst, oder einen in Gold auf= geschlagenen Tournier-Hut mit Straußenfedern.

Der Graf Friedrich Mauritz von Brabeck verkaufte 1812 das Haus an die Kaufleute Ebbing= haus und Pütter zu Iserlohn. 1852 übernahm der Justizcommissar Carl Overweg das Gut von der Familie Friedrich Wilhelm Ebbinghaus. Sein Sohn, Geheimer Ober=Regierungs=Rath, Landes= hauptmann der Provinz Westfalen, August Overweg, ist der gegenwärtige Besitzer.

[1] falsch Fahne, der in den Kaulquappen drei Hermelinschwänze sieht.

Denkmäler-Verzeichniß der Gemeinde Letmathe.

Dorf Letmathe,
7 Kilometer westlich von Jserlohn.

a) **Kirche**[1], katholisch, Renaissance, 17. Jahrhundert,

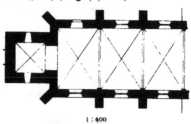

1 : 400

einschiffig, dreijochig, mit Westthurm.

Kreuzgewölbe mit Rippen, im Schiff auf Wandvorlagen, im Churm auf Konsolen. Fenster zweitheilig mit Maßwerk. Schalllöcher spitzbogig mit Maßwerk.

Westportal rundbogig, mit Säuleneinfassung, Verdachung, Inschrift und Wappenaufsatz, vermauert. Nordportal, gerade geschlossen, mit Verdachung.

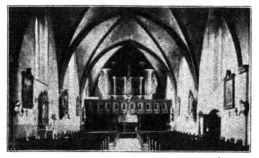

Innen-Ansicht.

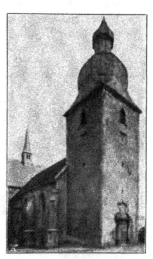

Nordwestansicht.

Triumphkreuz, gothisch, von Holz; Christus 1,90 m hoch, 1,75 m Armspannung. (Abbildung Tafel 25.)

Vortragkreuz, romanisch, von Holz; Christus bekleidet, 1,11 m hoch, 1,08 m Armspannung. (Abbildung Tafel 25.)

Ciborium, gothisch, von Silber, vergoldet; Fuß sechsseitig, ausgeschnitten; Knauf rund mit Maßwerk und 6 viereckigen Knöpfen; Gefäß sechsseitig, mit Maßwerk; Deckel sechsseitig, mit Fialenaufbau und Helm. 36 cm hoch. (Abbildung Tafel 26.)

[1] 1878 nach Osten erweitert.

Ludorff, Bau- und Kunstdenkmäler von Westfalen, Kreis Jserlohn.

Monstranz, spätgotisch, von Silber, vergoldet; Fuß sechsseitig, blattförmig ausgeschweift, mit durch= brochenem Rand; Schaft und Knauf sechsseitig, mit Maßwerk, Nischen und Figuren; Fialen= aufbau mit Figuren. 56 cm hoch. (Abbildung Tafel 26.)

Monstranzdeckel, spätgotisch, von Silber, vergoldet, sechsseitig, Pfeiler= und Fialenaufbau mit Nischen, Figurenschmuck und Renaissance=Zuthaten. 21 cm hoch. (Abbildung Tafel 25.)

Kronleuchter, Renaissance, 17. Jahrhundert, von Bronze, zweireihig, zwölfarmig, 62 cm hoch.

3 Glocken mit Inschriften:

 1. S. kilianus heise ich zum gottes dienst ruff ich die toten beweine o sunder bekere dich. Si templum negligas dum convoco pulsare natos, te christus negliget, cum sumit ad astra beatos. Anno 1697. Mit Wappenabdruck von Fürstbischof Jobst Edmund zu Hildesheim. 1 m Durchmesser.

 2. und 3. neu.

b) **Haus Letmathe** (Besitzer: Overweg).

 Gebäude, Renaissance, einfach, mit Thurmhaus und Einfahrt. (Abbildungen Tafel 27 und nachstehend.)

 Kellereingang im Hauptgebäude mit verzierter Ein= fassung und Inschrift: anno domini 1605. (Abbildung nachstehend.)

1 : 2500

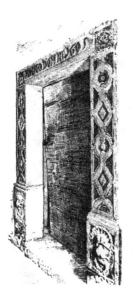

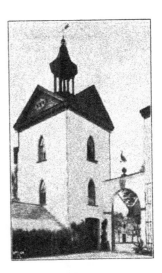

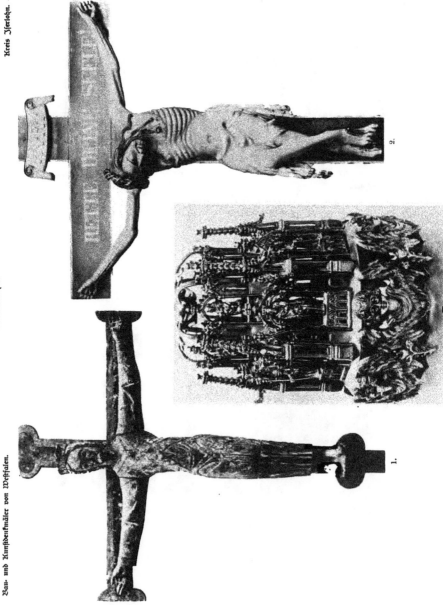

Letmathe.

Kreis Iserlohn.

Bau- und Kunstdenkmäler von Westfalen.

Lichtdruck von B. Kühlen, M.Gladbach.

Aufnahmen von A. Ludorff. 1899.

1.

2.

3.

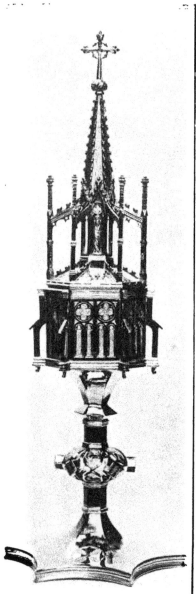

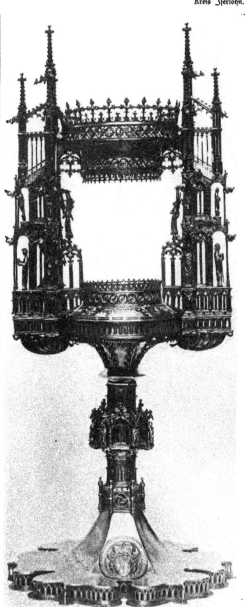

Lichtdruck von B. Kühlen, M.Gladbach

Aufnahmen von A. Ludorff, 1899.

1.

2.

Katholische Kirche:
1. Ciborium; 2. Monstranz.

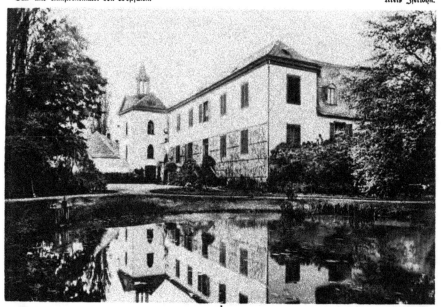

1.

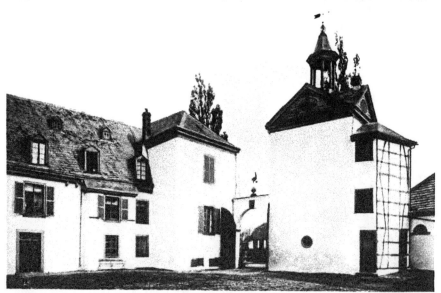

Lichtdruck von B. Kühlen, M.Gladbach.

2.

Aufnahmen von A. Ludorff. 1899

Haus, (Overweg):
1. Südostansicht; 2. Hofansicht.

Menden.[1]

Quellen und Literatur:

von Steinen, Westphälische Geschichte.
Stangefol, Annales circuli Westphalici.
J. S. Seiberß, Uebersicht der Geschichte des Regierungs-Bezirks Arnsberg bei Liebrecht, Topogr.-statist. Beschreibung des Regierungs-Bezirks Arnsberg.
Papenhausen, Lagerbuch der Stadt Menden.
Fr. Brüning, „Historische Fernblicke vom Astenberge", in der Zeitschrift für Geschichte und Alterthumskunde Westfalens, Band 45.
Archiv von Haus Rödinghausen.

Die Stadt Menden liegt an der Stelle, wo das Hönne= und das Oesethal in das breitere Ruhrthal einmünden. Im Osten tritt ein bewaldeter Höhenzug, der Rotenberg, bis dicht an die Stadt heran, auf dessen äußerstem Vorsprunge der Calvarienberg mit einer 1684 erbauten Kapelle liegt.

Schon in Urkunden des 9. Jahrhunderts kommt ihr Name vor. 818 schenken Erpo und Helmfried Ländereien in der villa Menethinna an die Abtei Werden. Heinrich von Soest, ein Ahnherr der Herren von Bosenhagen und Hachen und der Grafen von Dassel, schenkt 1072 dem neugegründeten Kloster Grafschaft 10 mansi, welche zum Haupthofe Menden gehörten. 1161 beurkundet Erzbischof Reinald, daß er die Güter der Kölner Kirche zu Anröchte, Menden und Hachen, welche dem Grafen von Molenarc verpfändet waren, wieder eingelöst habe.

Von der Mitte des 13. bis zur Mitte des 16. Jahrhunderts waren die Herren von Laer zu Haus Laer Drosten der Stadt Menden und hatten ein Burglehen daselbst.

Menden und Umgegend bildeten die südwestliche Grenze des Herzogthums Westfalen. Die Stadt war im Mittelalter stark befestigt. Von den alten Festungswerken sind noch 2 Thürme und ein Theil des Wallgrabens im Osten der Stadt vorhanden. Als Grenzfestung hatte die Stadt in den zahllosen Kämpfen des Mittelalters, vor allen in den Fehden seiner kriegslustigen Nachbarn, der Grafen von der Mark, eine exponirte Lage.

1250 wird die Villa munita Menden vom Grafen Engelbert II. von der Mark zerstört und ebenso 1263 in einer Fehde, welche der Graf mit dem Erzbischofe von Falkenberg anfing. 1331 läßt

[1] M aus einem Pergament-Manuscript in Elsey. (Siehe Seite 44.)

Erzbischof Walram die Stadt von Grund auf neu befestigen und wählte dieselbe, die er mit demselben Rechte, wie Soest und Attendorn, beliehen, zu seiner Residenz. In dem Kriege, den Graf Gottfried IV. von Arnsberg im Bunde mit dem Grafen Adolph IV. von der Mark gegen Erzbischof Walram begann, wird Menden 1343 abermals von Grund aus zerstört.[1] Walram ließ die Stadt aufs neue durch stärkere Mauern, 12 Thürme und tiefe Gräben, die leicht unter Wasser gesetzt werden konnten, befestigen. An der Westseite der Stadt neben der Hönne legte er ein starkes Schloß an — das nachmalige kurfürstliche Amthaus, — in welchem die Kurfürsten, besonders Ernst von Baiern, öfter ihren Sommeraufenthalt nahmen.

1437 war Menden unter den Städten, welche sich mit den Ministerial-Adligen zur Abwehr von Unrecht und Gewalt verbanden, ein Bündniß, dessen Spitze sich zugleich gegen die Willkür und Bedrückung seitens des Bischofs Diedrich II., Grafen von Mörs, richtete.

1446 während der Soester Fehde nahm Herzog Johann von Cleve Menden ein. Als 1584 das Heer des Truchseß von Waldburg beim Vest Recklinghausen geschlagen war, befand sich Menden unter den Städten, die vom Erzbischof Ernst von Baiern unterworfen wurden. Menden muß also für Truchseß Partei ergriffen haben, als dieser Arnsberg und die meisten festen Städte und Burgen des Herzogthums besetzt hatte.

Im dreißigjährigen Kriege wurde die Stadt dreimal belagert und 1634 von den Hessen erobert und geplündert. 1662 wüthete die Pest. Durch große Brände wurde die Stadt heimgesucht 1637, 1652, 1663.

Unter der kurkölnischen Regierung wählten die Bürger den Bürgermeister, 8 Rathsherrn und 16 Bürgervorsteher.

Während der hessischen Regierung bestellte diese den Schultheißen und den Stadtempfänger, während die Bürgerschaft 2 Stadtdeputirte als Beisitzer wählte. Das blieb so bis 1836, wo die revidirte Städteordnung von 1831 auch in Menden eingeführt wurde.

An Einwohnern zählte 1819 die Stadt 1632. Nach der letzten Volkszählung 7509, 6263 Katholiken, 1201 Evangelische, 2 andere Christen und 43 Juden.

Vögte über die Kirche waren in ältester Zeit die Vettern Adolph II. und Ludolph IV. von Daffel, Nachkommen Diedrichs von Soest, denen die Herrschaft Hachen gehörte. Von diesem kaufte 1231 Graf Gottfried III. von Arnsberg das vom Erzstift Köln lehenrührige Schloß Hachen mit der ganzen dazu gehörigen Herrschaft und allen Vogteien. In den Besitz der Vogteien gelangte er aber erst 1238.

1272 verkaufen Graf Gottfried III., seine Gemahlin Adelheid und ihr Sohn Ludwig die Vogteien über den Hof und die Kirche zu Menden an den Ritter Goswin von Rodenberg.[2]

Die katholische Kirche ist 1868 bis 1871 erweitert. Die Seelenzahl der Gemeinde beziffert sich in der Stadt auf 6263, in den Ortschaften Böingsen, Halingen, Holzen, Oesbern, Schwitten, Wimbern (alte Namensform Wingebert) auf 4497, zusammen auf 10760.

[1] Adolph ließ den Taufstein aus der Kirche nach Unna bringen, die Glocken nach Camen, die Monstranz nach Fröndenberg.

[2] Die Familie von Rodenberg hatte ein Schloß bei Menden, von dem noch Mauerreste vorhanden sein sollen. Als Erzbischof Siegfried 1288 nach der Schlacht bei Worringen vom Grafen Adolph von Berg gefangen war, verpfändete er unter anderen Rodenberg bei Menden, um das Lösegeld für seine Freilassung aufzubringen.

Als die Zahl der evangelischen Einwohner zunahm, wurde 1835 eine selbstständige Gemeinde gegründet und 1861 bis 1863 die neue Kirche gebaut.

Das Amt Menden, zu welchem außer den vorhin genannten, in Menden eingepfarrten Ortschaften, noch die Gemeinde Sümmern gehört, hat 6097 Einwohner, 5622 Katholiken, 474 Evangelische und einen Juden.

1695 wurde das Nadlergewerbe nach Menden verpflanzt und blühte dort, bis es durch die Maschinen verdrängt ward.

Von den vier Rittergütern im Amte Menden liegt

Haus Laer (Lare),[1]

eine halbe Stunde nordöstlich von Menden, in einem Thale östlich von der Chaussee nach Wimbern. Von den alten Gebäuden ist außer einer zu Wohnungen ausgebauten alten Scheune keine Spur mehr vorhanden. Früher lag dort auch ein Dorf Lare.

Vor Alters soll das Haus Laer Alinckhoff geheißen haben. Es war ein Lehen der Pröpste von Meschede. Als Cölestine von Alinckhoven 1204 die Güter durch Heirath an Adam von Laer brachte, hat dieser 1206 dort ein neues Haus gebaut und nach seinem Namen benannt.

Das Wappen der Familie von Laer war in Gold ein grün damascirtes Herzschild, auf dem Helme 2 Adlerflügel, der eine in Gold und der andere grün.

Die Herren von Laer, ein angesehenes adliges Geschlecht, waren von Anfang des 13. bis um die Mitte des 16. Jahrhunderts Drosten zu Menden und hatten ein Burglehen daselbst. Hermann von Lare hat Haus Laer mit einem Graben umziehen lassen. 1432 sagt er der Stadt Unna Fehde an, die 1437 durch Vermittlung Steffens von Lare, des Freigrafen Conrad Hake und Hermanns von Arnsberg beigelegt wurde, nachdem man sich jahrelang durch Raub und Brand gegenseitig beschädigt hatte. — 1446 fiel Steffen von Laer auf Seiten des Erzbischofs in der Soester Fehde. — Henrich Armiger von Laer war 1427 Drost zu Menden, 1441 Landdrost im Herzogthum Westfalen und Engern. 1451 wird er von den Kurfürsten von Mainz, Köln und Trier als Gesandter an den Hof des Herzogs Wilhelm von Burgund geschickt. Er war dreimal verheirathet, mit Anna von Brabeck, Lea von Hüchtenbrock und Maria von Wachtendonk. 1498 wird Volpert von Werminckhausen von Kurköln mit einem Burglehen zu Laer, „nämlich der obersten Pforten, dabei vor Alters das Weinhaus lag", belehnt. — Diedrich von Laer † 1520, Herr zu Laer und Geinegge, legt den Namen von Aldinckhoven ab.

Haus Laer kam 1688 durch Ida Elisabeth Elbertine von Laer an Johann Leopold von und zum Neuenhove. Später durch dessen Tochter Anna Louise an Clamor Vincenz von Loë zu Overdick, dessen Sohn das Gut an einen Herrn von Lilien verkaufte. Jetzt gehört es der Mellinschen Stiftung.

[1] Quellen: von Steinen. Städtisches Archiv in Unna.

Haus Kotten.

Quellen und Literatur:

von Steinen, Westphälische Geschichte.
Mittheilungen der Familie von Lilien.

Es liegt im Ruhrthal, dem Stift Fröndenberg gegenüber. Seinen Namen hat es von dem Geschlechte von Kotten, welches mit einem getheilten Schilde, einem Vogel im Obertheile, siegelte. Es kommen von diesem Geschlechte in den Urkunden vor: 1259 Tilmann, 1341 Artus, 1355 Sievert, 1383 Henrich de Kotten. Zu Anfang des 15. Jahrhunderts kam Haus Kotten in den Besitz der Familie von Werminckhausen. 1437 wird Evert, 1517 Johann, 1585 Johann von Werminckhausen in den Urkunden erwähnt. Agnes, die Tochter des letzteren und der Mechtel von Gisenberg, brachte es 1591 durch Heirath an Caspar von Schwansbell und wiederum die Tochter der letzteren 1623 an Arnold von Freisendorf in Upherdick. Da der letzte Träger dieses Namens, Jobst Edmund von Freisen=dorf, Herr zu Upherdick und Kotten, keine Kinder hinterließ, kam das Haus durch Testament an die von Tork, die dasselbe noch 1755 im Besitz hatten.[1]

1785 kaufen Herr von Nunum=Dücker und seine Gemahlin Marianne von Berswordt das Rittergut. Letztere schritt nach dem Tode ihres Mannes zu einer zweiten Ehe mit Ferdinand von der Becke, Hauptmann in kurkölnischen Diensten, und übertrug diesem Haus Kotten, als sie kinderlos starb. Ferdinand von der Becke heirathete dann in zweiter Ehe Adolphine von Dücker=Rödinghausen. Wilhelm, der älteste Sohn beider, verkaufte es 1882 an den Freiherrn von Elverfeldt=Dilligst, von dem es der jetzige Besitzer, Freiherr von Rheinbaben auf Haus Ruhr, erbte.

- - - - - - -

Haus Rödinghausen.
(Alte Namensformen: Rüdinghausen, Roinckhausen, Rödingsen.)

Quellen und Literatur:

von Steinen, Westphälische Geschichte.
Haus Rödinghauser Archiv.

Das alte Gut Ober=Rödinghausen lag an der Stelle, wo das Hönnethal sich verengt und zu beiden Seiten von Felsen eingeschlossen wird. Es war muthmaßlich eine Grenzburg des Herzogthums, dem märkischen Clusenstein gegenüber. Nach von Steinen war es vor Alters nur ein Gut, welches einer Familie gleichen Namens gehörte. Ein Theil der Güter sei an die Familie von Borspede gekommen. Nieder=Rödinghausen, das im 16. Jahrhundert abgezweigt zu sein scheint, liegt etwa 2 Kilometer niedriger an der Hönne.

Ober=Rödinghausen war kurkölnisches Lehen. Vor 1500 gehörte es Jost von Graffschaft. 1500 wird Caspar von dem Westhove, Herr zu Edelburg, Bredenol und Hennen mit Rödinghausen belehnt. Er war verheirathet mit Elisabeth von Volenspit. Ihr Sohn Volenspit von dem Westhove

[1] Beide Familien müssen verschwägert gewesen sein, da in Kotten noch das Doppelwappen der von Freisendorf und von Tork zu sehen ist.

empfängt 1573 Rödinghausen „mit feinen alten und neuen Bewohnungen" vom Erzbischof Salentin zu Lehen.

1639 kauft Hermann Dücker, kurfürstlicher Rath und Oberkellner, deffen Familie ein Schloß in Obereimer bei Arnsberg hatte, das adlige Haus und Gut von Caspar von Heygen zu Amecke und Ewig und deffen Frau Margarethe, geb. von Melschede, Wittwe von Zerfen, und empfängt es vom Erzbischof Ferdinand zu rechtem Mannlehen. In demfelben Jahre wurde das Burghaus und die andern Gebäude durch eine Feuersbrunst zerstört.

Nieder-Rödinghausen gehörte 1524 Johann von Werminchausen. 1573 wird Johann von Neheim und deffen Frau, die Tochter Heinrichs von Galen, durch Erzbischof Salentin damit belehnt. 1616 verleiht Erzbischof Ferdinand fein heimgefallenes Lehen zu Rödinghausen der Dorothee von Galen. Später kam es in den Besitz der Familie von Crane, Herrn zu Rödinghausen und Landhausen, Erbgefeffenen zu Unna. Anna Margarethe von Lüerwald und Suttrop brachte es nebst Landhausen durch Heirath an Hermann von Dücker, wodurch Ober- und Nieder-Rödinghausen in eine Hand kamen. Hermanns Enkel, Adolph von Dücker, ließ das alte Haus in Ober-Rödinghausen abreißen und legte die Güter zusammen. Seitdem sind diefelben im Besitze der Familie von Dücker. Durch Testament wurde 1713 Rödinghausen Fidei-Commiß.

Die Familie führt in silbernem Schilde 5 horizontale, himmelblaue Balken. Aus dem offenen gekrönten Helme sind 2 Arme hervorgestreckt, die eine Sonne halten. 1687 bestätigte Kaifer Leopold der Familie ihren Adel, mit der Bestimmung, daß das Familienhaupt den Titel Edler Herr führen, die Gebrüder sich von und zu schreiben sollten. Westlich von Rödinghausen lag das alte adlige Haus Zur Heefe, das einer Familie gleichen Namens gehörte.

Haus Dahlhaufen.

Quellen und Literatur:

von Steinen, Westphälische Geschichte.
Hüfer, Geschichte der Fürstenberger Familie.
Archiv von Schloß Herdringen.
Archiv von Haus Letmathe.

Das adlige Gut Dahlhaufen gehörte ursprünglich einer Familie gleichen Namens, 1268 einem Wilm von Dahlhaufen. Einige aus diefer Familie nennen sich im 14. und 15. Jahrhundert auch von Halver und von Gerkenole, werden alfo auch das in der Nähe gelegene Haus Gerkendahl im Besitz gehabt haben. In Dahlhaufen müffen mehrere Güter gelegen haben. Eins derfelben heißt in den Urkunden das »neden« (niedere) oder »dat lutteke gud«, alfo wohl im Gegenfatz zu einem höher gelegenen größeren Gute. Letzteres wird bis gegen Ende des 15. Jahrhunderts der Familie von Dahlhaufen gehört haben. — Besitzer des ersteren, des niederen Gutes war um 1480 Johann von Let-mathe gnt. Küling, der dasfelbe mit Leneke, einer Stieftochter Bertolds von Plettenberg, erheirathet. 1507 verkauft Imecke von Küling Haus und Hof zu Dahlhaufen an Hermann Mallinckrot zu Köcken, »so als dat Degenhard milder Gedechtniss von Diderike von der Recke in lehnender Wehr ent-fangen gehat«. Es war alfo ein volmarsteinisches Lehen der Herren von der Recke zu Drensteinfurt. 1628 verkauft es Rembert von Mallinckrot an Dietrich von und zu der Recke, Drosten zu Unna und

Haus Kotten.

Quellen und Literatur:

von Steinen, Westphälische Geschichte.
Mittheilungen der Familie von Lilien.

Es liegt im Ruhrthal, dem Stift Fröndenberg gegenüber. Seinen Namen hat es von dem Geschlechte von Kotten, welches mit einem getheilten Schilde, einem Vogel im Obertheile, siegelte. Es kommen von diesem Geschlechte in den Urkunden vor: 1259 Tilmann, 1341 Artus, 1355 Sievert, 1383 Henrich de Kotten. Zu Anfang des 15. Jahrhunderts kam Haus Kotten in den Besitz der Familie von Werminckhausen. 1437 wird Evert, 1517 Johann, 1585 Johann von Werminckhausen in den Urkunden erwähnt. Agnes, die Tochter des letzteren und der Mechtel von Gisenberg, brachte es 1591 durch Heirath an Caspar von Schwansbell und wiederum die Tochter der letzteren 1623 an Arnold von Freisendorf in Upherdick. Da der letzte Träger dieses Namens, Jobst Edmund von Freisen-dorf, Herr zu Upherdick und Kotten, keine Kinder hinterließ, kam das Haus durch Testament an die von Cork, die dasselbe noch 1755 im Besitz hatten.[1]

1785 kaufen Herr von Nunum-Dücker und seine Gemahlin Marianne von Berswordt das Rittergut. Letztere schritt nach dem Tode ihres Mannes zu einer zweiten Ehe mit Ferdinand von der Becke, Hauptmann in kurkölnischen Diensten, und übertrug diesem Haus Kotten, als sie kinderlos starb. Ferdinand von der Becke heirathete dann in zweiter Ehe Adolphine von Dücker-Rödinghausen. Wilhelm, der älteste Sohn beider, verkaufte es 1882 an den Freiherrn von Elverfeldt-Dilligst, von dem es der jetzige Besitzer, Freiherr von Rheinbaben auf Haus Ruhr, erbte.

Haus Rödinghausen.
(Alte Namensformen: Rüdinghausen, Roinckhausen, Röingsen.)

Quellen und Literatur:

von Steinen, Westphälische Geschichte.
Haus Rödinghauser Archiv.

Das alte Gut Ober-Rödinghausen lag an der Stelle, wo das Hönnethal sich verengt und zu beiden Seiten von Felsen eingeschlossen wird. Es war muthmaßlich eine Grenzburg des Herzogthums, dem märkischen Clusenstein gegenüber. Nach von Steinen war es vor Alters nur ein Gut, welches einer Familie gleichen Namens gehörte. Ein Theil der Güter sei an die Familie von Borspede gekommen. Nieder-Rödinghausen, das im 16. Jahrhundert abgezweigt zu sein scheint, liegt etwa 2 Kilometer niedriger an der Hönne.

Ober-Rödinghausen war kurkölnisches Lehen. Vor 1500 gehörte es Jost von Graffschaft. 1500 wird Caspar von dem Westhove, Herr zu Edelburg, Bredenol und Hennen mit Rödinghausen belehnt. Er war verheirathet mit Elisabeth von Dolenspit. Ihr Sohn Dolenspit von dem Westhove

[1] Beide Familien müssen verschwägert gewesen sein, da in Kotten noch das Doppelwappen der von Freisendorf und von Cork zu sehen ist.

empfängt 1573 Rödinghausen „mit seinen alten und neuen Bewohnungen" vom Erzbischof Salentin zu Lehen.

1639 kauft Hermann Dücker, kurfürstlicher Rath und Oberkellner, dessen Familie ein Schloß in Obereimer bei Arnsberg hatte, das adlige Haus und Gut von Caspar von Heygen zu Amecke und Ewig und dessen Frau Margarethe, geb. von Melschede, Wittwe von Zersen, und empfängt es vom Erzbischof Ferdinand zu rechtem Mannlehen. In demselben Jahre wurde das Burghaus und die andern Gebäude durch eine Feuersbrunst zerstört.

Nieder-Rödinghausen gehörte 1524 Johann von Werminckhausen. 1573 wird Johann von Neheim und dessen Frau, die Tochter Heinrichs von Galen, durch Erzbischof Salentin damit belehnt. 1616 verleiht Erzbischof Ferdinand sein heimgefallenes Lehen zu Rödinghausen der Dorothee von Galen.

Später kam es in den Besitz der Familie von Crane, Herrn zu Rödinghausen und Landhausen, Erbgesessenen zu Unna. Anna Margarethe von Cüerwald und Suttrop brachte es nebst Landhausen durch Heirath an Hermann von Dücker, wodurch Ober- und Nieder-Rödinghausen in eine Hand kamen. Hermanns Enkel, Adolph von Dücker, ließ das alte Haus in Ober-Rödinghausen abreißen und legte die Güter zusammen. Seitdem sind dieselben im Besitze der Familie von Dücker. Durch Testament wurde 1713 Rödinghausen Fidei-Commiß.

Die Familie führt in silbernem Schilde 5 horizontale, himmelblaue Balken. Aus dem offenen gekrönten Helme sind 2 Arme hervorgestreckt, die eine Sonne halten. 1687 bestätigte Kaiser Leopold der Familie ihren Adel, mit der Bestimmung, daß das Familienhaupt den Titel Edler Herr führen, die Gebrüder sich von und zu schreiben sollten. Westlich von Rödinghausen lag das alte adlige Haus Zur Heese, das einer Familie gleichen Namens gehörte.

Haus Dahlhausen.

Quellen und Literatur:

von Steinen, Westphälische Geschichte.
Hüser, Geschichte der Fürstenberger Familie.
Archiv von Schloß Herdringen.
Archiv von Haus Letmathe.

Das adlige Gut Dahlhausen gehörte ursprünglich einer Familie gleichen Namens, 1268 einem Wilm von Dahlhausen. Einige aus dieser Familie nennen sich im 14. und 15. Jahrhundert auch von Halver und von Gerkenole, werden also auch das in der Nähe gelegene Haus Gerkendahl im Besitz gehabt haben. In Dahlhausen müssen mehrere Güter gelegen haben. Eins derselben heißt in den Urkunden das »neden« (niedere) oder »dat lutteke gud«, also wohl im Gegensatz zu einem höher gelegenen größeren Gute. Letzteres wird bis gegen Ende des 15. Jahrhunderts der Familie von Dahlhausen gehört haben. — Besitzer des ersteren, des niederen Gutes war um 1480 Johann von Letmathe gnt. Küling, der dasselbe mit Leneke, einer Stieftochter Bertolds von Plettenberg, erheirathet. 1507 verkauft Imecke von Küling Haus und Hof zu Dahlhausen an Hermann Mallinckrot zu Köcken, »so als dat Degenhard milder Gedechtniss von Diderike von der Recke in lehnender Wehr entfangen gehat«. Es war also ein volmarsteinisches Lehen der Herren von der Recke zu Drensteinfurt. 1628 verkauft es Rembert von Mallinckrot an Dietrich von und zu der Recke, Drosten zu Unna und

Camen. 1695 verkauft Dietrich von der Recke den allodial adligen Rittersitz und Gut Dahlhausen an Johanna Maria Catharina, Freifräulein von Winkelhausen.

Das jetzt zu Dahlhausen gehörige Gut Osthöven war ein Lehen der Abtei Siegburg, welches unter dem Namen Halingen dem Erzbischofe Hermann III. von Köln mit vielen andern Gütern 1096 verliehen wurde. Nachdem das Gut abwechselnd der Familie von Slade, von Eckel, von Külink, von Schaffhausen, von Ludwigshausen, von Rump und von der Recke gehört, fiel es 1718 an die Abtei Siegburg zurück.

Diese verkauft es an Maria Catharina Gräfin von Winckelhausen, zu Dahlhausen und Ichterloe, Abtissin zu Herse. Von letzterer kamen die beiden Güter Dahlhausen und Osthöven an ihres Bruders Söhne und von diesen 1739 an den Freiherrn von Loë zu Wissen, 1792 an den Reichsfreiherrn Friedrich Leopold von Fürstenberg. Ein Theil von Osthöven, die sogenannten Nehemschen Höfe, schon früh von dem übrigen Besitz losgelöst, wurden vom Grafen Franz Egon von Fürstenberg 1838 wieder mit den andern Gütern vereinigt. Die Familie von Fürstenberg führt in Gold zwei rothe Querbalken und auf dem goldgekrönten Helme zwei goldene Reiherfedern.

Das neue Wohnhaus ist 1891 bis 1893 erbaut.

Denkmäler-Verzeichniß der Gemeinde Menden.

I. Stadt Menden,
10 Kilometer nordöstlich von Iserlohn.

a) **Kirche**[1], katholisch, gothisch,

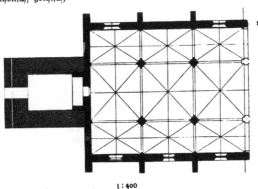

1 : 400

dreischiffige, dreijochige Hallenkirche mit Westthurm.[3]

[1] Lübke, Westfalen, Seite 253. Lotz, Deutschland, Seite 439. Otte, Kunstarchäologie, Band II, Seite 428. — Nach Osten erweitert.

[2] Das nordwestliche Fenster ist dreitheilig. [3] Eckthürme, Giebel und Helm sind neu.

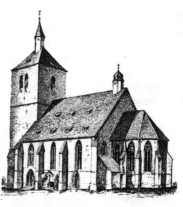

Kreuzgewölbe mit Rippen und Schlußsteinen auf runden Säulen und Wandvorlagen mit Diensten, zwischen spitzbogigen Gurten und Wandblenden an der Nord= und Südseite.

Fenster spitzbogig, mit Maßwerk, zweitheilig, im westlichen Joche dreitheilig. Schalllöcher spitzbogig, eintheilig.

Portale der Südseite spitzbogig, im östlichen Joche vermauert; Portal der Nordseite[1] gerade geschlossen, vermauert.

Südostansicht der Kirche vor der Erweiterung.

Altar, Renaissance, Barock, 17. Jahrhundert, von Holz, geschnitzt, 3,50 m breit, Säulenaufbau mit Figuren und Reliefs, darunter Himmelfahrt und Krönung Marias, 83 cm hoch, 34 cm breit. (Abbildungen Tafel 29.)

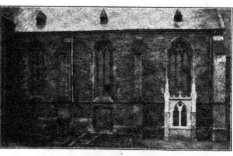

Nordseite.

Chorstuhl, gothisch, zweisitzig, mit Figuren und 4 geschnitzten Füllungen der Rückwand; 1,68 m lang, 1,20 m hoch, 0,58 m breit; Füllung 50/60 cm groß. (Abbildungen nebenstehend.)

Triumphkreuz, gothisch, Christus 1,68 m hoch, 1,70 m Armspannung. (Abbildung Tafel 29.)

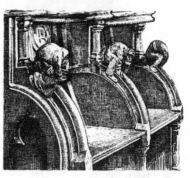

[1] Portal im westlichen Joche und Windfang desselben sind neu und ohne Genehmigung hergestellt.

Ludorff, Bau= und Kunstdenkmäler von Westfalen, Kreis Iserlohn. 8

Madonna[1], gothisch, von Holz; 1,⁵² m hoch. (Abbildung Tafel 30.)

3 Glocken mit Inschriften:

1. Dem engel michael bin ich zum dienst geweiht, damit die kirch durch ihn vom
feinde werd befreyet. ich nehme seine stell in acht und frage wer ist wie gott
indem mein trauerklang verkündiget den todt. und wan mein zung für frewd die
beiden lippen weget, alsdann was ein christ heisst zum gottesdienst sich reget.

 Gener d. car philip l b de wrede in ameque satr rr dd joan ev zum broich past
franc philip schmitman et casp georg ameke vic d joan maur wulff jud dd franc
willh ameke et joan ludolpho wulff conss mendens anno 1767.

 es goss mich m! joan michael stoko aus trierisch sarbourg

gegossen bIn ICh In DeM Iahr aLs ICh In pfIngsten gebarsten War. (1767)
VIer taVsent pfVnD habe ICh zIehestV VIer hVnDert ab hIer hastV Dan Was
ICh VorhIn geWwogen hab (1767).

<div align="center">Durchmesser 1,³⁹ m.</div>

<table>
<tr><td>

2. dein heilign nahmen s. gabriel
 in der heilgung ich mihr erwehl
 weiln du der himlischer legat
 den gott zur welt abfertigt hat
 zu kunden christum das heilsam feur
 so verzehrt den helbrand ungeheur.
 wan melde den brand mit meinem klang
 und mache die gmein angst und bang
 dan uns erhalt gotts gnad und gunst
 in der betrubten fewersbrunst.
 gossen im jahr 1638.
 Durchmesser 1,²⁷ m.

</td><td>

3. dir dritten erzengel zu ehrn
 s. raphael ich gnand wil wern
 weiln dich den glaubigen zum raht
 zum bgleiter und artsten erwehlt got
 wan ich beeruf durch meinen schal
 zusamm die burger allzumahl
 dan wollest du sein unser raht
 den morgen fruh den abend spad
 in alln plagn auch thun das best
 und abwenden die giftig pest
 gossen mit meinen brudern im jahr
 1638 den 27. julii
 Durchmesser 1,¹⁰ m.

</td></tr>
</table>

b) **Bergkapelle**, katholisch, Renaissance (Barock), 17. Jahrhundert,

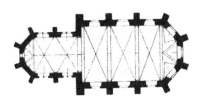

<div align="center">1 : 400</div>

<hr>

[1] Jesuskind durch Ueberkleben mit Leinwand verunstaltet.

einschiffig, dreijochig, mit westlichem ⁸/₈ Schluß. Chor zweijochig mit ⁸/₈ Schluß. Westlicher Dachreiter.

Kreuzgewölbe, im Schiff, mit Graten, zwischen spitzbogigen Gurten auf Konsolen. Spitzbogige Stichkappengewölbe im Chor und in den ⁸/₈ Schlüssen. Strebepfeiler.

Fenster rundbogig, eintheilig am Schiff, spitzbogig, zweitheilig mit Maßwerk am Chor.

3 Portale, flachbogig, mit Verdachungen und Chronogramm-Inschriften von 1712.

3 Altäre, Barock, Säulenaufbauten, geschnitzt, mit Figurenschmuck.

c) 2 **Stadtthürme** (Besitzer: Stadt und Amt Menden), gothisch, an der Ost- und Nordseite der Stadt, theilweise zu Wohnzwecken umgebaut. (Abbildungen Tafel 30.)

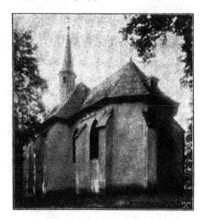

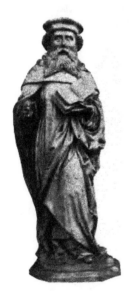

2. Dorf Halingen,

10 Kilometer nördlich von Iserlohn.

Kapelle, Renaissance, 17. Jahrhundert, Fachwerk.

Antonius, gothisch, von Holz, 71 cm hoch. (Abbildung nebenstehend.)

3. Haus Dahlhausen

(Besitzer: Freiherr von Fürstenberg),

10 Kilometer nördlich von Iserlohn.

Gebäude=Rest, Renaiffance, erneuert.[1]

1 : 2500

Kreuz, Renaiffance (Barock), von Schildpatt, Silber und Messing, vergoldet; 80 cm hoch. (Abbildung Tafel 32.)

Relief, Renaiffance, von Holz, geschnitzt, mit Abendmahl, 41/50 cm groß. (Abbildung Tafel 32.)

Besteck, Messer und Gabel, Renaiffance, von Silber, vergoldet, mit unter Glas gemalten Bildchen und Wappen, Edelsteinen und Perlen; 28 und 22 cm lang. (Abbildung Tafel 32.)

4. Haus Kotten

(Besitzer: Freiherr von Rheinbaben),

10 Kilometer nordöstlich von Iserlohn.

Gebäude=Rest, gothisch. (Abbildung nebenstehend.)

1 : 2500

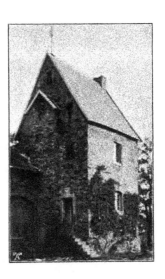

[1] Im Erweiterungsbau sind Thüren, Wandgetäfel u. f. w. von Schloß Schnellenberg, Kreis Olpe, zur Verwendung gelangt. (Siehe dafelbst.)

5. Haus Köbinghausen (Besitzer: von Dücker).

Gebäude, Renaissance, einfach, Hauptgebäude neu.

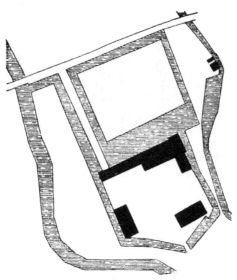

1 : 2500

Truhe, Renaissance, 17. Jahrhundert, 6 Füllungen, ge=
schnitzt, mit Wappen und Reliefs; 1,87 m lang,
0,68 m breit, 0,94 m hoch. Füllung mit Sünden=
fall, 30/19 cm groß. (Abbildung nebenstehend.)

60

Siegel der Stadt Menden, von 1478, im Staatsarchiv zu Münster, Oehlinghausen 659. Umschrift: Sigillum civitatis . . .
endene. (Vergleiche: Westfälische Siegel, II. Heft, 2. Abtheilung, Tafel 82 Nummer 9.)

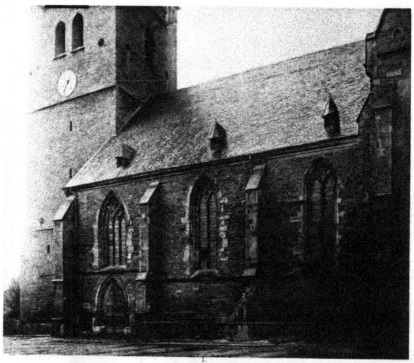

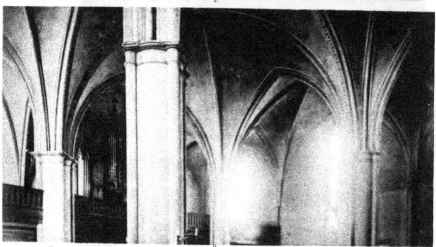

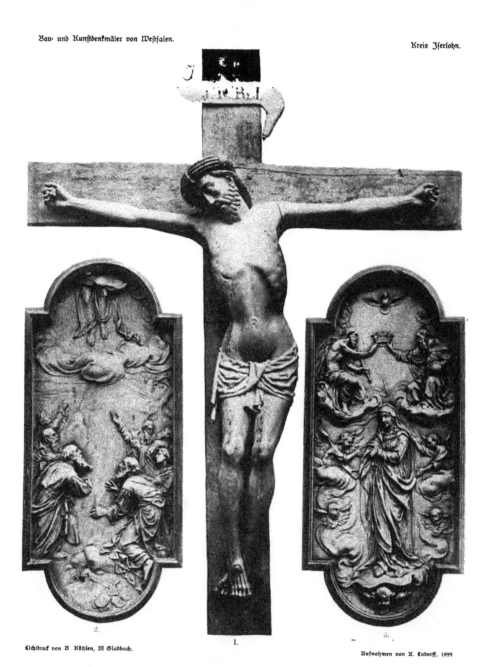

Lichtdruck von B Kühlen, M Gladbach.

Aufnahmen von A. Ludorff. 1899

2.

1.

3.

Katholische Kirche:
1. Triumphkreuz; 2. und 3. Altardetails.

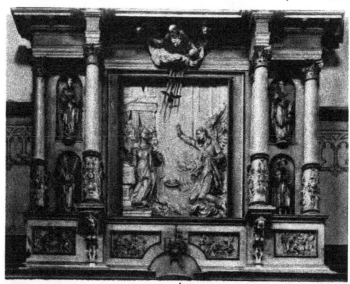

1.

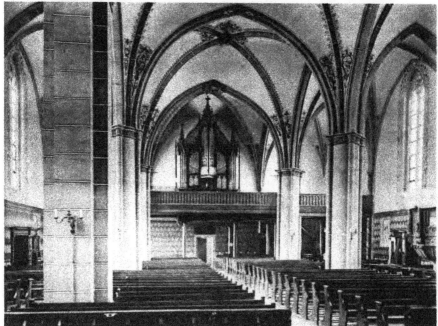

Lichtdruck von B Kühlen, M.Gladbach

2.

Aufnahmen von A. Ludorff, 1900.

Katholische Kirche:
1. Altar, mittlerer Theil, 2. Innenansicht.

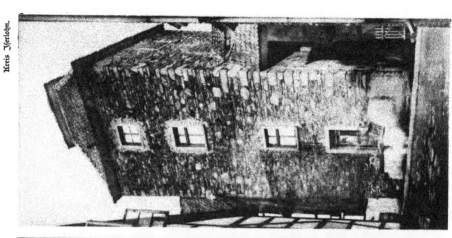

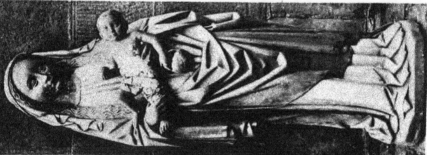

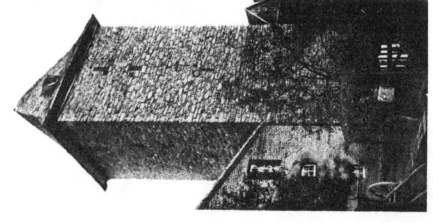

Kreis Iserlohn.

Menden.

Bau- und Kunstdenkmäler von Westfalen.

Aufnahmen von A. Ludorff, 1899.

8.

1.

Lichtdruck von B. Kühlen, M.Gladbach.

2.

1. Katholische Kirche: Madonna; 2. und 3. Stadtthürme.

Menden.

Bau- und Kunstdenkmäler von Westfalen.

Kreis Iserlohn.

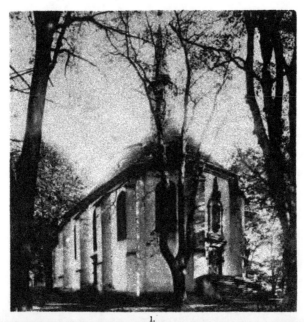

1.

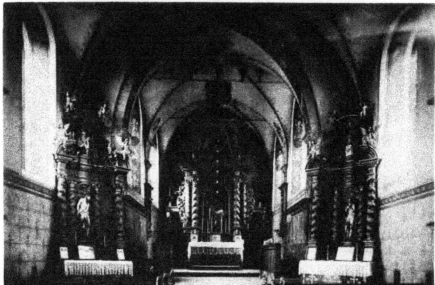

Lichtdruck von B. Kühlen, M.Gladbach.

2.

Aufnahmen von A. Ludorff, 1899.

Bergkapelle:
1. Nordwestansicht; 2. Innenansicht.

Dahlhausen.

Kreis Iserlohn.

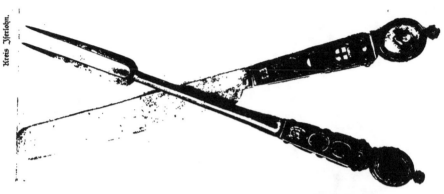

3.

Aufnahmen von A. Ludorff, 1899.

Bau- und Kunstdenkmäler von Westfalen.

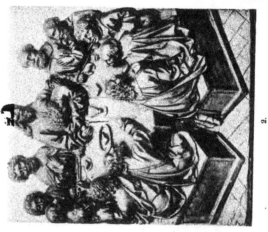

2.

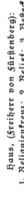

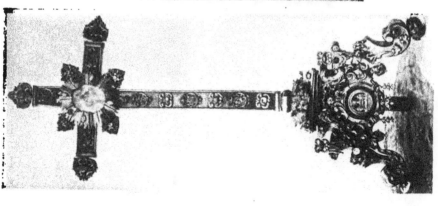

Haus, (Freiherr von Fürstenberg):
1. Reliquienkreuz; 2. Relief; 3. Bessed.

1.

Lichtdruck von B. Kühlen, M.Gladbach.

Oestrich. (Alte Namensformen: Osterwick, Ostdorf.)

Quellen:

Urkunden des Haus Letmather Archivs.
Spielhof, Heimathkunde des Kreises Iserlohn.
Heppe, Geschichte der evangelischen Kirche von Cleve-Mark.

Die alte Kirche war vor der Reformation eine Marien-Kapelle und Filial der Kirchspielskirche in Iserlohn. In einer Urkunde werden erwähnt bona in Oesterich in parochia Lon. 1338.

Im 16. Jahrhundert wurde die Kapelle zur Pfarrkirche erhoben. Die Gemeinde trat dem reformirten Bekenntnisse bei, erhielt aber erst 1639 einen reformirten Prediger. Der lutherische Pfarrer in Iserlohn hatte das Recht, einmal jährlich am Kirchweihfeste in Oestrich zu predigen. Die dadurch entstandenen Streitigkeiten wurden 1812 durch einen Vergleich beigelegt, in welchem die lutherische Gemeinde in Iserlohn auf das vorhin genannte Recht verzichtete. Zur Kirchengemeinde gehören noch Grürmannsheide, Oestricherfeld und ein Theil der Untergrüne mit ca. 1900 Seelen.

Bis 1875 waren die Evangelischen von Letmathe in Oestrich eingepfarrt. In diesem Jahre wurde Letmathe abgetrennt und dort eine selbständige Gemeinde gegründet.[2]

Laut Urkunden von 1509, 1522 und 1543 stand zu Oestrich ein Freistuhl auf dem Gute Hermann Rademeckers.

Auf dem Burgberge im O. von Oestrich liegt eine alte Wallburg, deren Wälle — ein doppelter Ring — noch jetzt an der Nordost-Ecke deutlich zu erkennen sind. —

[1] O aus einem Pergament-Manuscript in Elsey. (Siehe Seite 18.)
[2] In Oestrich finden sich zahlreiche Werkstätten zur Herstellung von Ketten aller Arten. In Oestrich, Grüne, Sümmern, Hennen, Ergste gibt es ungefähr 1000 Kettenschmiede.

Denkmäler-Verzeichniß der Gemeinde Oestrich.

Dorf Oestrich,
5 Kilometer westlich von Iserlohn.

Kirche, evangelisch, Uebergang, gothisch, Renaissance,

1 : 400

einschiffig, gerade geschlossen, mit Westthurm.

Holzdecke. Im Churm kuppelartiges Gewölbe.

Fenster zweitheilig, mit Maßwerk; an der Ostseite und das südöstliche frühgothisch. Schalllöcher rundbogig in zweitheiligen Blenden.

Portal des Churmes nach Süden, Uebergang, rundbogig mit Kleeblattblende. Eingang der Südseite flachbogig.

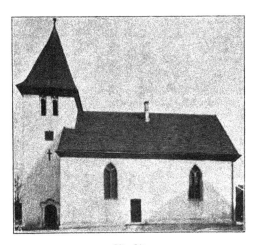

Südansicht.

Sümmern.

Quellen:

von Steinen, Westph. Geschichte.
Haus Letmather Archiv.
Archiv der Pfarre zu Sümmern,

Die Burg in Sümmern gehörte vor Alters der Familie von Sümmern (Sümberne, Sümmern, Sümmere). 1235 Theodoricus de Sümmern. 1330 wird Gerlacus de Sümmern castrensis de Marca genannt, wird also ein Partheigänger des kriegerischen Grafen Adolf IV. von der Mark gewesen sein. 1349 verspricht Graf Engelbert von der Mark den Bürgern zu Loen (Iserlohn) in einem versiegelten Briefe, daß er ihnen den Ritter Johann von Sümmern nicht eher zum Amtmann geben wolle, bis dieser ihnen eine Schuld zurückgezahlt. 1351 bekommt Helmich von Sümmern famulus (Knappe) die Burg zu Sümmern von dem Dompropste zu Köln, Wilhelm von Schleiden, gegen einen jährlichen Canon; „wie man Schultheißen=Gut von Recht empfangen soll".

Das Domkapitel besaß dort mehrere Güter.

Die einzige Tochter Philipps von Sümmern, eines berühmten Kriegsmannes, verheirathet sich mit N. von der Recke. Teveke von der Recke brachte das Gut 1531 ihrem Manne Diedrich von der Recke als Mitgift zu. Die Tochter des Letztgenannten, Hedwig von der Reck, vermählt sich 1530 mit Diedrich von Westrem (Westrum) zum Gutacker, der in Silber einen rothen, mit drei goldenen Sternen beladenen Querbalken und auf dem Helme ein Paar gegen einander gekehrte rothe gezahnte Sicheln, die Stiele und die gezahnte Schneide von Gold, im Wappen führte. — 1660 kommen Xerxes Diedrich von Sümmern und seine Gemahlin Johanna de Ryns in der Inschrift auf einer alten (jetzt nicht mehr vorhandenen) Glocke vor.

Der letzte männliche Sproß Albert von Westrem hatte drei Töchter, von denen die eine Theresia Maria Elisabeth an Bernd Adolf von Dücker, Edlen Herrn zu Ober= und Nieder=Röding=haufen, verheirathet war. Dieser ließ 1755 ein neues Schloß in Sümmern bauen. Die zweite Tochter war verheirathet mit einem Grafen von Berloch, die dritte mit Wilhelm Dietrich von Syberg, der aus dem Siegenschen, von dem dortigen Fürsten bedrängt, 1765 nach Sümmern gezogen war. Alle drei besaßen nach einander das Gut. In der 2. Hälfte des 18. Jahrhunderts war ein Prozeß zwischen dem Grafen von Berloch und dem Herrn von Syberg um den Besitz des Gutes.

1809 verkauften die Herren von Syberg das Gut. Dasselbe wurde parcellirt. Den letzten Rest, Wohnhaus, Gärten und Oekonomie=Gebäude, kaufte die Gemeinde. Der Reichsfreiherr von Fürstenberg zu Adolfsburg behauptete aber, daß dieser Kauf in seinem Namen abgeschlossen sei, und

verklagte die Gemeinde, die in Folge eines Vergleiches auf den Erwerb verzichtete. Von dem Freiherrn von Fürstenberg ging das Anwesen durch Kauf an die Familie Kissing in Iserlohn über, die einen Theil der früheren Ländereien wieder angekauft hat.

In Sümmern stand in alter Zeit ein Freistuhl.

Die jetzige Kirche ist 1830 bis 1832 erbaut und 1893 erweitert.

Vögte über die Kirche waren zu Anfang des 13. Jahrhunderts die Vettern Adolf II. und Ludolf IV. von Daffel als Besitzer der Herrschaft Hachen. 1231 verkauften sie die Vogtei über Menden, Sümmern, Eisborn an den Grafen Gottfried III. von Arnsberg.

Zum Kirchspiele Sümmern gehören die Ortschaften: Kirch - Sümmern, Ost - Sümmern, Hembrock, Garberg, Birterhausen mit Birterheide, Köbbingsen¹, Wulfringsen², Sümmerheide, Scheda, Rumbruck, sowie die Katholiken im Kirchspiel Hennen.

Die katholische Gemeinde zählt 1600 Seelen, von denen 1234 auf Dorf Sümmern kommen. Es wohnen dort 71 Evangelische.

¹ Früher Kobbinghusen. 1400 versetzt es Johann von Sümmern an Cort von Enfe, genannt der Kegeler.

² Früherer Name: Wulfhardnichusen. 1317 verkaufte Heydenricus to dem Spike seine Güter zu Spike und zu Wulfhardnichus an den Grafen Diedrich von Limburg.

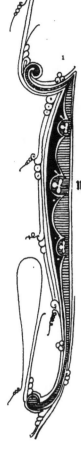

Inhalts-Verzeichniß.

[1] J aus einem Pergament-Manuscript in Elsey. (Siehe Seite 18.)

Alphabetisches Ortsregister
der geschichtlichen Einleitungen und der Denkmäler-Verzeichnisse.

Alphabetisches Sachregister der Denkmäler-Verzeichnisse.

CPSIA information can be obtained
at www.ICGtesting.com
Printed in the USA
BVHW040902160119
537965BV00009B/173/P